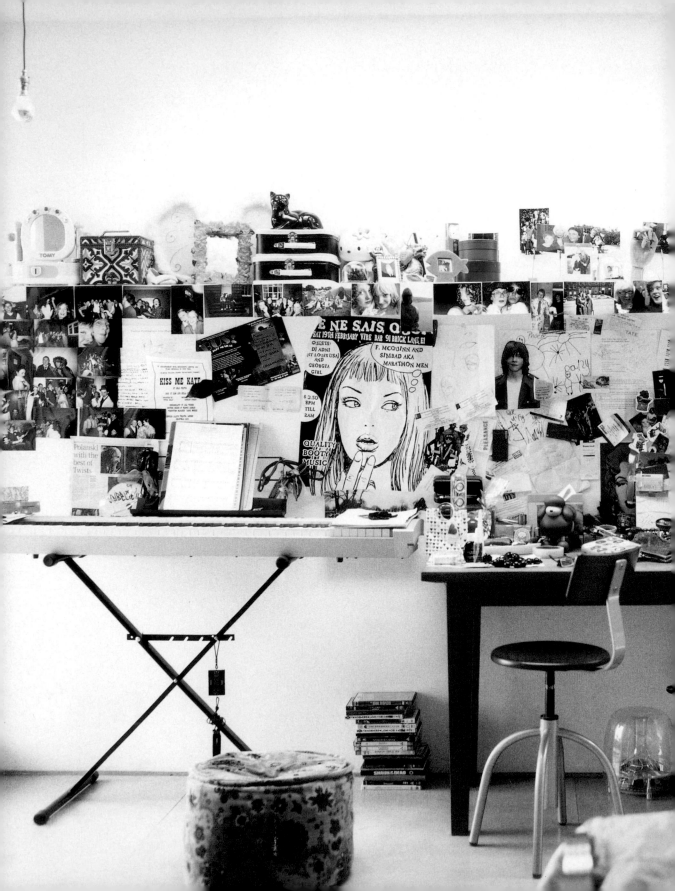

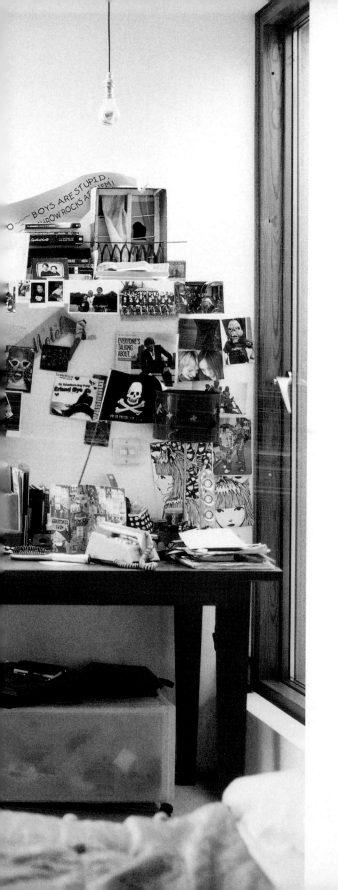

A space of my own

怦然心動的
家中一角

工作桌、創作空間與書房的好感布置

資深家居迷
凱洛琳・克利夫頓摩格◎著

朱雀文化

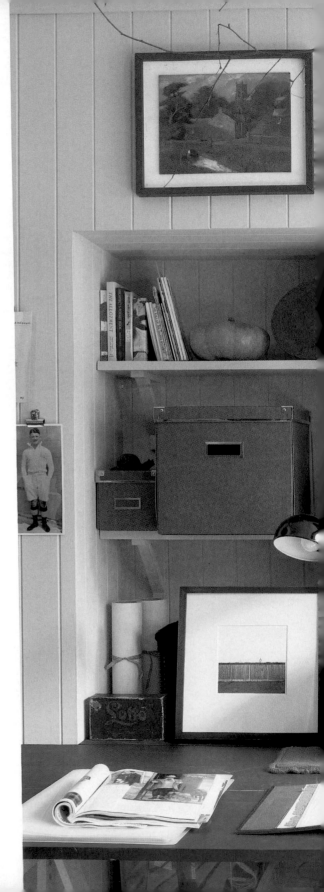

MAGIC 030

怦然心動的家中一角
工作桌、創作空間與書房的好感布置

作者	凱洛琳‧克利夫頓摩格
翻譯	徐曉珮
編輯	呂瑞芸
美術編輯	鄭寧寧
行銷	呂瑞芸
企劃統籌	李橘
總編輯	莫少閒
出版者	朱雀文化事業有限公司
地址	台北市基隆路二段13-1號3樓
電話	02-2345-3868
傳真	02-2345-3828
劃撥帳號	19234566 朱雀文化事業有限公司
e-mail	redbook@ms26.hinet.net
網址	http://redbook.com.tw
總經銷	成陽出版股份有限公司
ISBN	978-986-6029-39-4
初版一刷	2013.05
定價	360元
出版登記	北市業字第1403號

"First published in the United Kingdom
under the title A Space of My Own
by Ryland Peters & Small Limited
20-21 Jockey's Fields
London WC1R 4BW"
Text © Caroline Clifton-Mogg 2011
Design and commissioned photography © Ryland Peters & Small 2011

Complex Chinese language translation rights arranged with
Ryland Peters & Small Limited,
through LEE's Literary Agency, Taiwan
© 2013 by Red Publishing Co., Ltd
'All rights reserved'

About 買書：

●朱雀文化圖書在北中南各書店及誠品、金石堂、何嘉仁等連鎖書店均有販售，
如欲購買本公司圖書，建議你直接詢問書店店員。如果書店已售完，請撥本公司
經銷商北中南區服務專線洽詢。北區 (03) 358-9000、中區 (04) 2291-4115和
南區 (07) 349-7445。

●●至朱雀文化網站購書 (http://redbook.com.tw)，可享85折起優惠。

●●●至郵局劃撥 (戶名：朱雀文化事業有限公司，帳號19234566)，掛號寄書
不加郵資，4本以下無折扣，5～9本95折，10本以上9折優惠。

國家圖書館出版品預行編目

怦然心動的家中一角：工作桌、創作空間與
書房的好感布置 / 凱洛琳‧克利夫頓摩格作；
徐曉珮翻譯. -- 初版. -- 臺北市：朱雀文化，
2013.05　面；　公分. -- (MAGIC;30)
譯　自：A Space of My Own: Inspirational
Ideas for Home Offices, Craft Rooms Studies
ISBN 978-986-6029-39-4 (平裝)

1. 室內設計 2. 辦公室

967　　　　　　　102005146

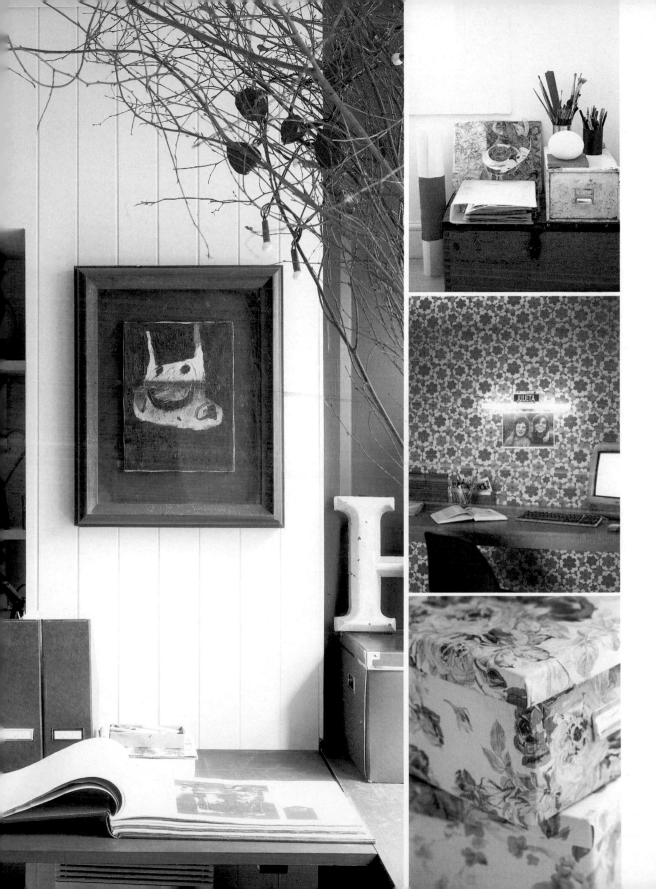

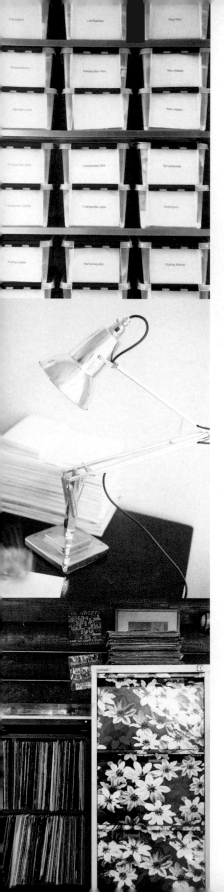

目錄
Contents

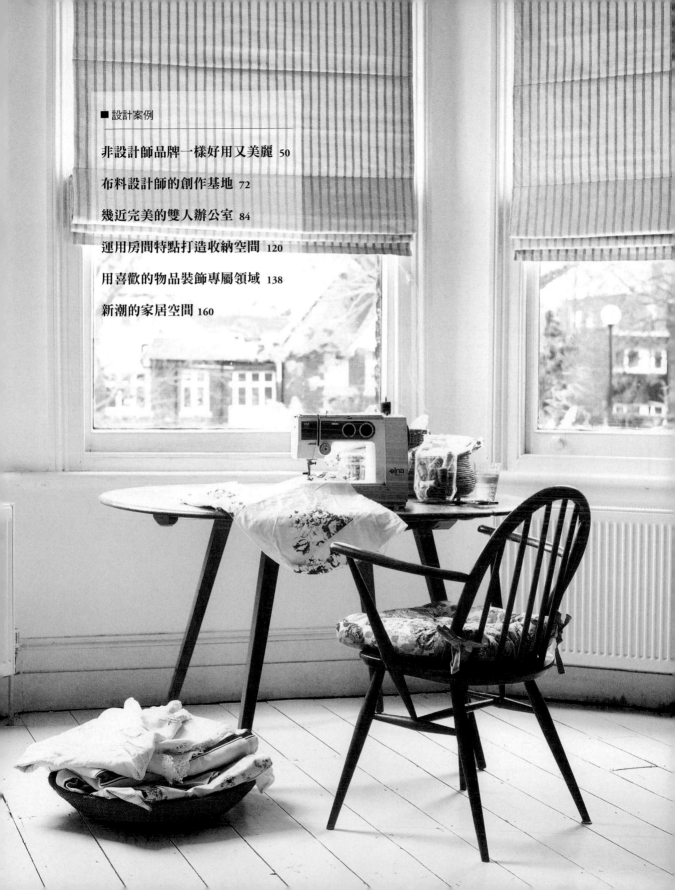

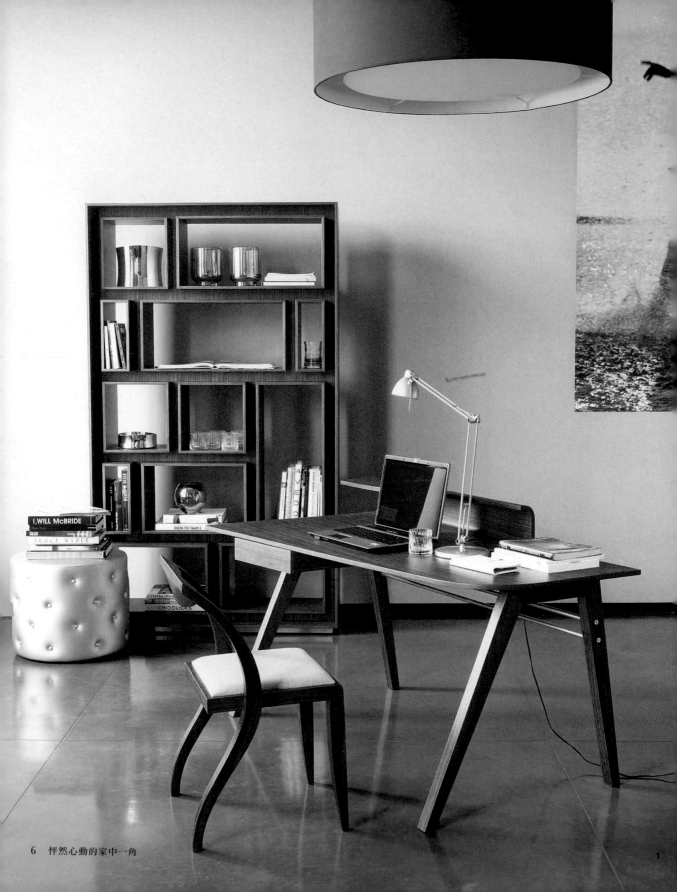

創造一個充滿靈感的私領域

我們都需要一個屬於自己的空間，也一定擁有這麼樣的一個地方。雖然現代人家中較少以前那種宏偉華麗的書房和圖書室，但心中對於個人空間的渴望依舊沒有減少。根據最新數據，大概有百分之七十的住家在重新裝潢時，會劃出一塊區域做為家庭辦公室或是書房。

不分男女都應該擁有私密個人空間的概念，至少在十七世紀時便出現了。當時，以家庭生活為重的居家概念漸漸抬頭，也就是從這個時候開始，住家的建造除了寬廣的大廳和會客室之外，也擁有許多精巧而隱密的房間，居家生活便是從這些舒適溫馨的空間中發展出來。在這些小房間中，至少會有一間供男性收藏珍品的房間，通常稱為私室或密室，裡頭收藏了罕見珍本、精緻的小件藝品，以及其他天然或人工的珍奇物品。慢慢地，收藏室的概念逐漸發展成了書房。這樣一個隱密而安穩的空間，不但可用於閱讀和

1 書桌或是工作檯面不一定只能藏起來、靠牆邊，或是想辦法讓人不去注意。像這張充滿設計感、由普爾達（Porada）公司出品的帕布羅（Pablo）書桌，就大膽地放置在房間中央。讓具有設計感的家具，成為房間中的焦點吧！

2、3 用最簡單的方法，就可以把一塊最小的角落改造成一個高效率的工作空間。這張書桌就像變色龍一樣，能夠一瞬間從工作站變身為整個大空間中一個美麗的角落。桌面上方漂亮的半穿透捲簾襯托著普通的擺飾品。捲簾隨時可以拉下，遮擋住後面架上收納的用品和檔案。

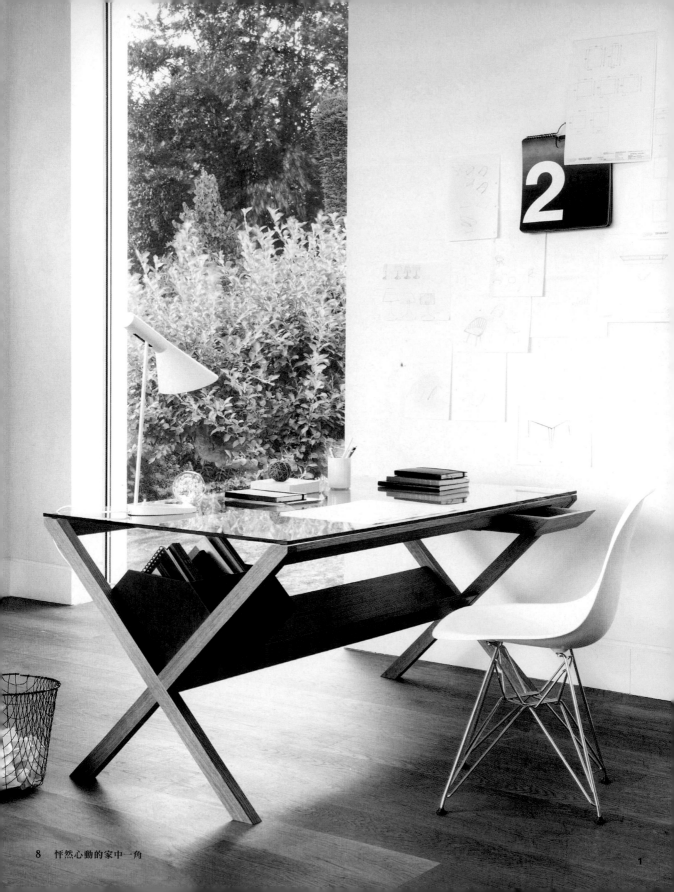

這是一個即使家人都在，
但仍舊能夠獨處的空間。

學習，也是個人嗜好與展示美好品味的所在，或是讓癮君子在裡面享受吞雲吐霧的樂趣。這種私密空間的女性版本則稱為閨房，兼具衣帽間和起居室的功能，內部裝潢較為女性化，女主人會在此接待閨中密友，或從事刺繡、針線等女紅活動。

現在的我們也一樣，還是喜歡擁有一個屬於自己的私密空間。「書房」這個字眼也還是代表著一間陳列著主人心愛收藏的溫暖斗室，永遠充滿個人風格，而且通常反映出這位男主人或女主人的喜好與興趣。一個自己的房間，便是觸目所及都是自己需要且想要的物品，一個安穩舒適又充滿創意的天堂，一個避難所，一個寧靜祥和的地方。這是一個即使家人也在，但仍舊能夠獨處的空間，可以讓我們在裡頭寫文、工作、閱讀，或單純地靜坐思考。每個人的需求雖然各有不同，但擁有一個完全符合自己興趣嗜好的空間，卻是大家共同的想望。

1 即使是最小塊的區域，也能變成個人私密的工作空間。找一張像這張凱斯（Case）家具公司出品的科維（Covet）辦公桌，底下設有收納空間，深度和寬度都足以容納需要使用到的文件和書本。

2 空間不大的時候，一張剛好能夠塞進兩邊有檔案櫃的桌面下的椅子，是值得加分的地方。自然光搭配合適的桌燈，就能讓你隨時都能工作。

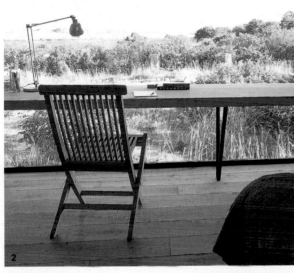

當然，這麼一個令人嚮往的小小天堂不需要是一個獨立的空間，可以借用家中的其他房間，例如備用客房或是較少使用的飯廳等，也可以在較大的空間中劃出一個區塊，或是使用目前還沒想到用途的角落。重要的是，大家都必須知道那是你的地盤，而且要有所謂的隱密性。雖然不需要到「生人勿進」的地步，但總是多少得與日常家庭生活的繁雜有所區隔。同時，這裡必須是為了自己和所從事的工作所打造的空間，即使在此進行的工作多半還是在管理、安排日常家庭生活也是一樣。

1 一個乾淨整潔的空間，充滿豐富的自然光線，不但讓這裡變成一個完美的工作間，也營造出一種典雅舒適、可以好好放鬆的氛圍。

2 在觀景窗前擺上桌椅可以激發靈感。建議裝上容易放下的百葉窗，需要專心時便可派上用場。

3 一扇可提供足夠自然光線的法式窗戶，讓這裡成為一個寧靜的空間，營造出舒適的工作氣氛。

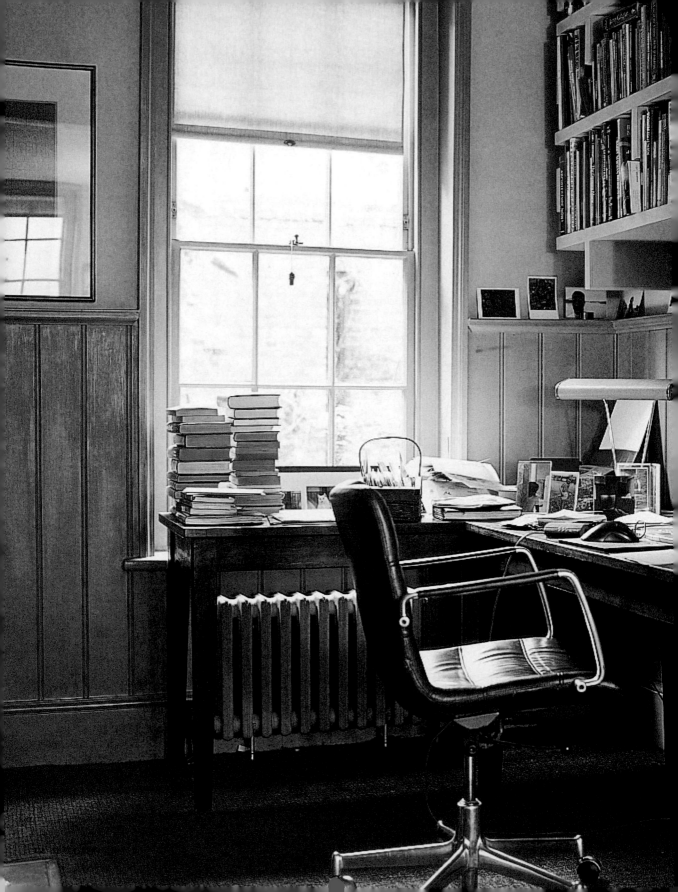

確認空間的用途

要成功打造一個專屬的空間，第一件事情便是確認這個空間的實際用途，而前面所述的享受放鬆身心、平和安適的氣氛則是基本條件之一。舉例來說，主要是拿來從事賺錢的工作嗎？也許是經營自家事業，或是接外頭業主的案子？隨著科技的進步，人際溝通越來越快速即時，也讓我們享有更具彈性的工作時間。這也代表了有更多的人能夠在家工作，更多的公司願意讓員工在家工作。

又或者你需要一個家庭辦公室來安排自己與家人的生活，管理帳單和文件、家庭社交，以及各式各樣快樂但耗時費工的居家雜務。

這個房間布置起來很簡單，而且功能齊全，完全變身為一個精巧的專屬工作空間，擁有充足的自然光、一整個牆面的書架，可以收納所有必要的書本和重要用品。此外，搭配大桌子、舒服的功能椅和優雅美觀的工作燈，讓整體機能更為完善。

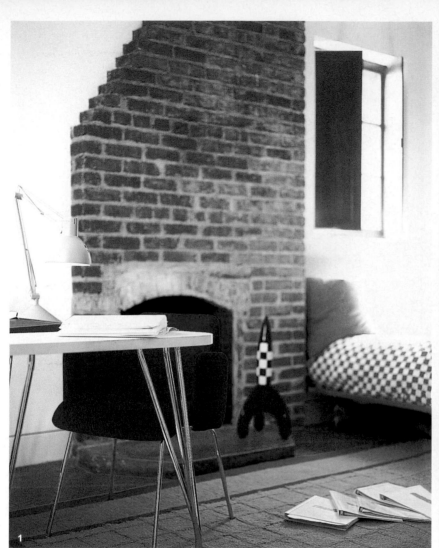

可精緻也可簡樸

公也好、私也罷,「辦公室」這個字眼總是會先讓人心頭一驚,擔心將辦公室裝潢和設備引進家中,會過於老氣且花費昂貴,還有因為著重實用性而顯得醜陋。但其實「辦公室」只是個名稱,是要精緻美觀還是實用簡樸,端看你想如何設計。可以不用重新裝潢、不需任何花費,只要坐在窗邊的桌前,擺上筆電和電話;也可以是空間遠遠超出你所需要使用的一整個大房間。仔細想想究竟自己需要什麼、會怎麼使用。也許到頭來完全不需要任何傳統的辦公家具,畢竟大部分的辦公家具都不怎麼好看,而且通常都是由喜歡機械金屬質感和整齊劃一外表的人所設計,視覺上並不討人喜歡。再者,搞不好需要的東西家裡已經都有了,只是沒有發現而已。

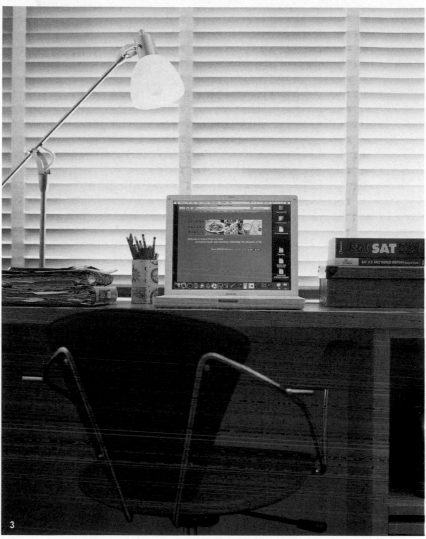

1、2 只要你喜歡，這個屬於自己的工作空間
也可以很小、很封閉：小到只有一面牆、一
個壁龕、一個角落能夠容納一套桌椅也沒關
係。除此之外的東西都是多餘的奢侈品，不
過充足的自然光倒是很不錯，而且一定要能
連接電源，在周圍也要有地方收納工作時的
必需品。幾百年來許多偉大的作品都是在這
樣的環境產生的！

3 工作空間不論大小，最重要的是擁有足夠
的照明。這裡使用寬版的百葉窗來調節日
光，並搭配一盞可調整角度、較高的桌燈來
加強照明。

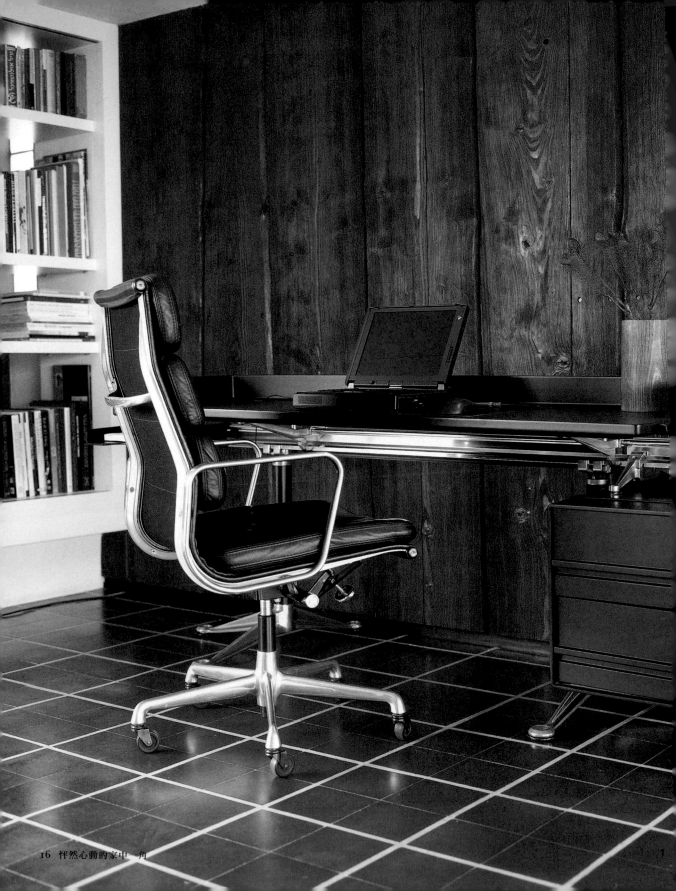

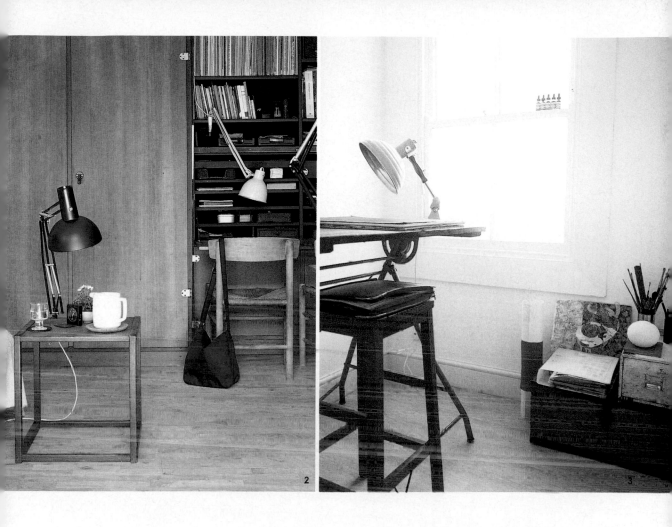

2

3

也許你根本沒想過要打造一間辦公室，只是想擁有一個具有創意的工作空間，可以在這裡完成委託的作品，或是做自己想做的事情，像是能夠有組織、有秩序地收納陳列所有的工藝、繪畫或女紅材料與工具，不需在每天傍晚家人回來時收拾搬移。空間的美感通常不是因為額外的裝飾擺設，而是來自這些工具與材料，例如羊毛氈、顏料罐或是毛線球。

又或者可以在這個空間開心地從事一些休閒活動，將個人小小的興趣所需要運用到的參考資料與工具集合在這裡。

這些都無所謂，重要的是在家中我們每個人都需要一個只專屬於自己的私領域。

1 專業的辦公家具，例如符合人體工學設計的伊姆斯（Eames）座椅和黑色霧面檔案櫃，與牆面上未經處理的粗糙木板條形成有趣的對比與平衡。

2、3 功能完備的家庭辦公室或工作空間，是由許多不同的元素組成。有些東西是專門為了工作而設計，有些則不是。這兩個空間都使用了極具實用性的家具，例如餐椅和高腳椅，以及一般的家庭用品，例如舊的木製收納箱。

Part 1
元素

一間完美的工作室，是由眾多元素組
成，書中分成四大部分：家具與空間、
層架和收納空間、工作照明、裝飾，
這些元素將會左右整體的風格，進而
影響工作的順手程度。

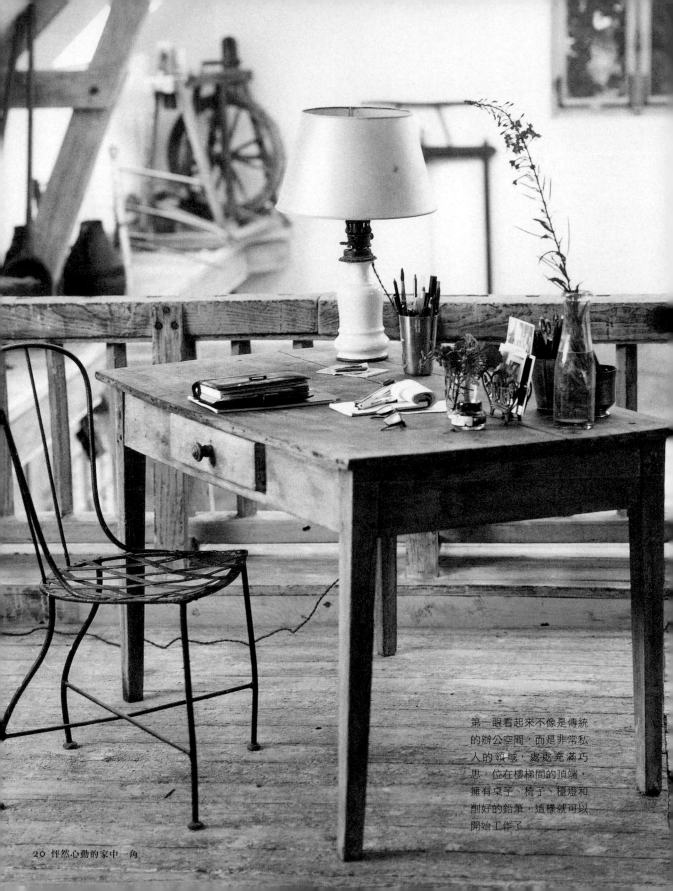

第一眼看起來不像是傳統
的辦公空間，而是非常私
人的領域，處處充滿巧
思。位在樓梯間的頂端，
擁有桌子、椅子、檯燈和
削好的鉛筆，這樣就可以
開始工作了。

家具與空間

事實上，幾乎所有人都可以在家中劃出一塊區域做為自己的空間，畢竟除了餐桌之外，另找一張書桌和一組書架，應該是每個人都能做到的事。桌電或筆電有了，電話也有了，那現在有哪邊是比較不受干擾的地方呢？無論再簡樸、再狹小，只要擁有這麼一個屬於自己的小小空間，馬上就能感覺到生活有所改變，很快就會發現自己更有生產力、更有組織力，甚至更有創造力。

所以這個空間存在的理由，不僅僅是為了家庭記帳雜務或是經營個人事業等用途，同時也讓心理層面獲得無限滿足。在家工作吸引人的其中一個理由就是可以掌控工作空間的設計，不需要採用傳統辦公室的外觀，而且通常（雖然不是一定）能夠自行設計、裝潢成非常不同的風情。

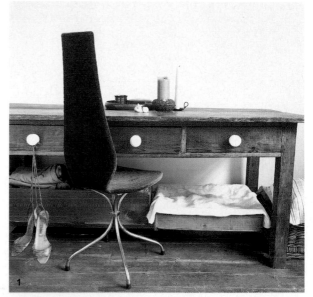

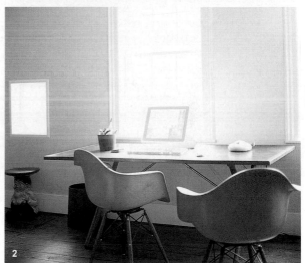

1 大尺寸的古董松木餐廚桌，有深度的餐具抽屜和桌面下的置物架十分適合用來收納辦公用品。這張餐廚桌被改造成一個完整的工作空間，搭配上造型單椅，更是畫龍點睛。

2 一個有著確切用途的角落：用來開會、計畫、討論。白色的空間中沒有任何會讓人分心的雜物堆放，充足的自然光、無色彩的牆面與家具，讓這裡成為一個適合專心工作的空間。

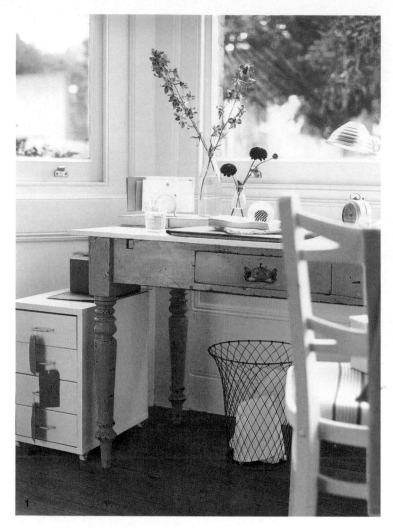

無論再簡樸、再狹小，只要擁有這麼一個屬於自己的小小空間，馬上就能感覺到生活有所改變。

應用人體工學的設計

現在該來討論所謂的人體工學，這是個廣受引用的概念，講者或作者提到這個詞彙的時候，通常都代表著他們很懂得辦公室或廚房的設計原則。從最廣義的方面來說，人體工學可以定義成一門藝術或科學，專門研究如何將器具和設備設計成最符合其用途的形式，並組合成最有效率的狀態。其實這不是一個最近才出現的概念，一張桌面寬廣、中央突出的經典喬治亞式書桌，就是非常符合使用者需求的設計，適中的高度讓人能以舒適放鬆的姿勢坐在桌前，書架和抽屜都在觸手可及之處，非常適合長時間寫作。

1、2 這兩個簡單布置起來的角落，讓我們看到使用現成和家中已經有的物品，就能打造出寧靜的專屬工作空間。老舊的古董松木餐廚桌，可以重新上漆，也可以保留磨損後的溫暖光澤。桌子的抽屜剛好可以收納所有的文具和用品。傳統的木頭餐椅加上柔軟的座墊，在不知不覺中就符合了人體工學的要求。

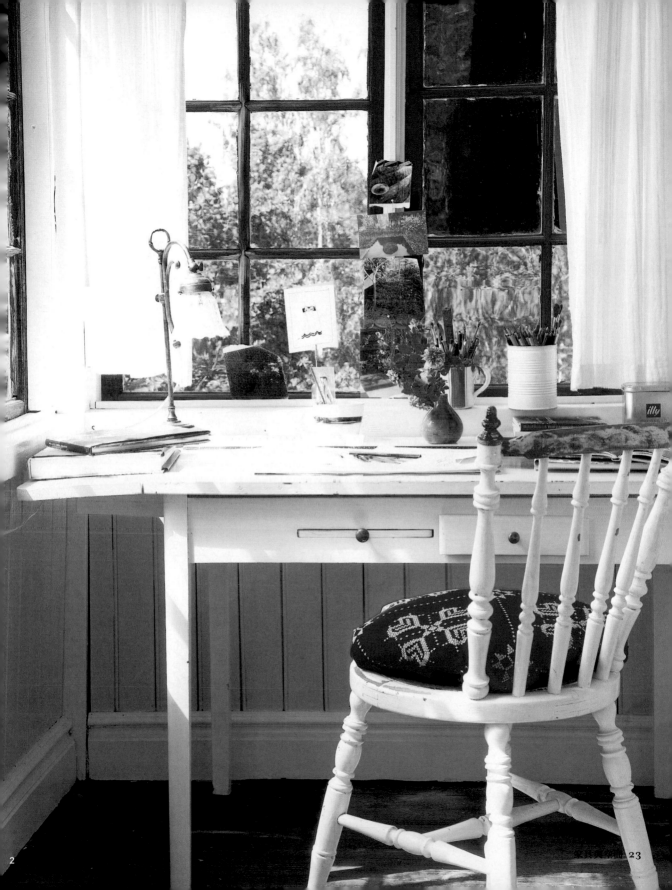

反觀今日，家具的外觀常常重於實際用途，只要是苦於腰背或關節疼痛的上班族都可以作證。因此，依照人體工學設計的家庭工作空間，必須確保工作檯面和座椅符合自己所需，而所有工作會使用的器具，都必須放在觸手可及、隨手可得的位置。

要記住，家庭辦公室的用品都要放在自己能順手使用的位置，而不是人去遷就物品。這就好像廚房裡所謂的「黃金三角」一樣，備菜、烹調和儲存，也就是水槽、爐檯和冰箱，都必須位於一條方便流暢的動線上。工作空間也該採用類似的設計。

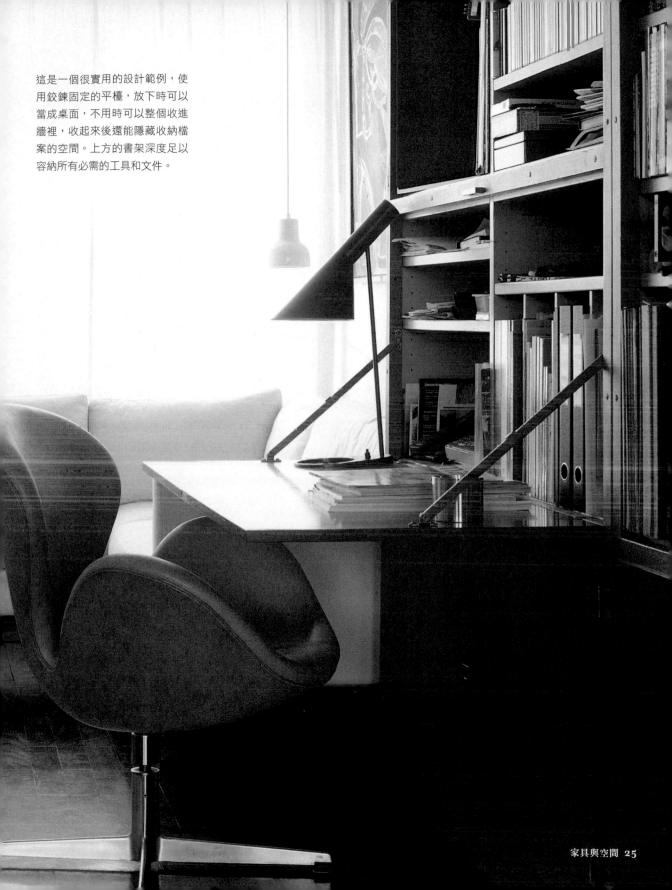

這是一個很實用的設計範例，使用鉸鍊固定的平檯，放下時可以當成桌面，不用時可以整個收進牆裡，收起來後還能隱藏收納檔案的空間。上方的書架深度足以容納所有必需的工具和文件。

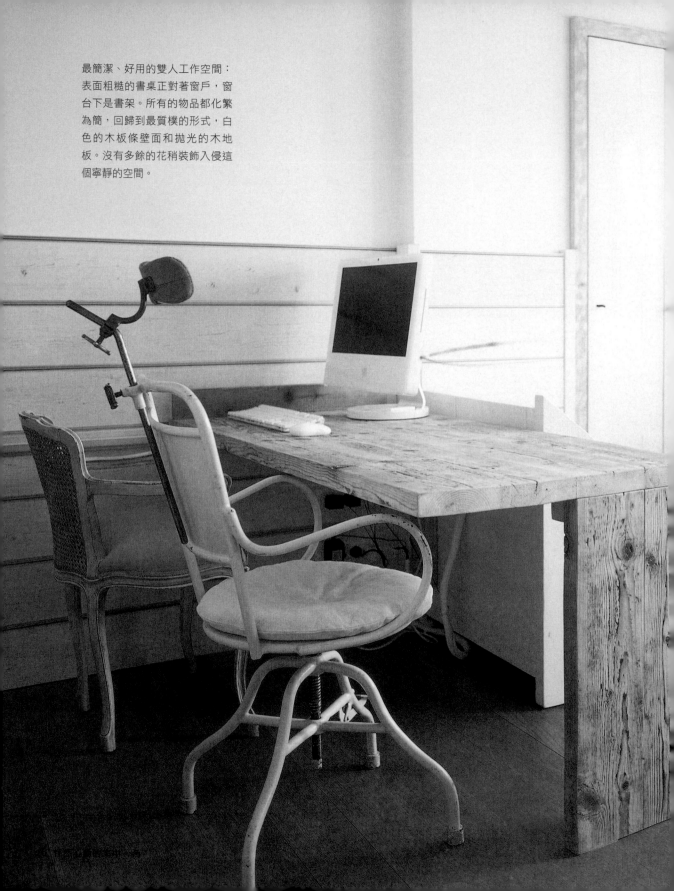

最簡潔、好用的雙人工作空間：
表面粗糙的書桌正對著窗戶，窗
台下是書架。所有的物品都化繁
為簡，回歸到最質樸的形式，白
色的木板條壁面和拋光的木地
板。沒有多餘的花稍裝飾入侵這
個寧靜的空間。

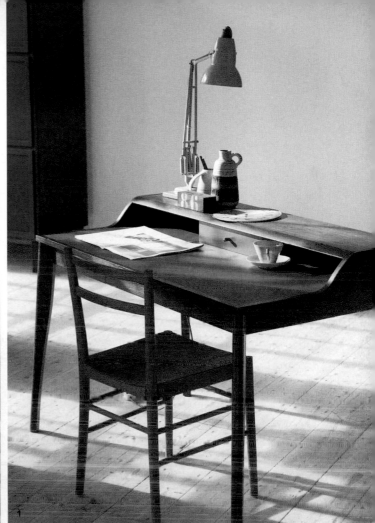

1 設計師平曲（Russel Pinch）設計的伊芙（Yves）寫字桌，線條美麗得就像雕塑一樣，輕巧細緻，有可以放置文具的小抽屜和一個高起來的萬用收納平檯夾層。檯燈放在平檯上頭，不會佔據桌面。

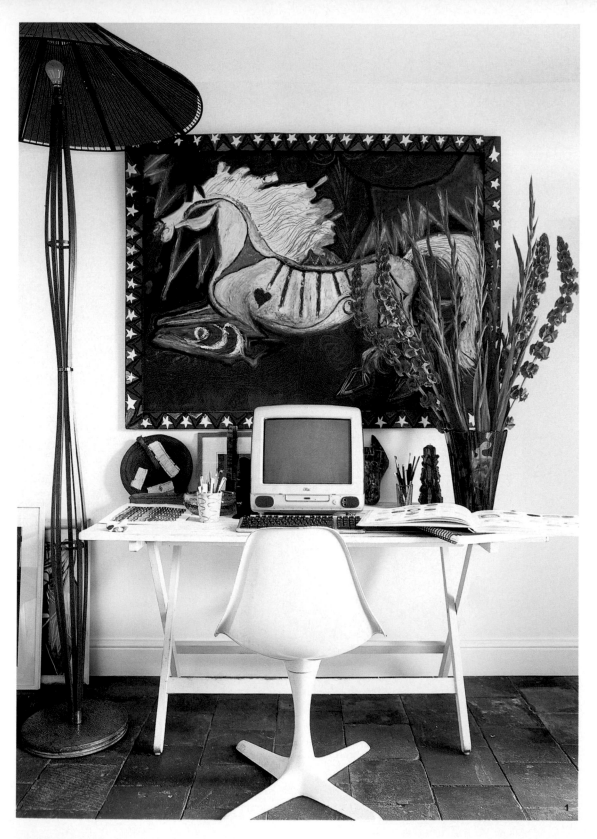

編列所需清單

在規劃家中的工作空間時，先編列一張具有彈性的清單會很有幫助，上面不僅要有基本所需的物件，例如工作檯面、座椅和收納空間，還要包括自己真的很喜歡、很想放在這個私密空間中的東西。就和所有的室內設計一樣，只要基礎架構正確，其他部分便會相對地容易處理。

第一要務就是將自己的需求羅列出來，你的需求和別人，甚至是自己在公司的辦公室大不相同。首先，這是一個可以採用另類思考去設計的空間，不是傳統那種需要怎樣的桌子、怎樣的書架，而是真正從空間的層面去思考。也許在某個高度需要一塊具有深度的寬廣檯面，更高一點的地方也需要幾塊檯面，然後還要有一些收納的地方等。

1 私領域如果位於另一個較大的空間內，那麼布置的方式最好能與整體搭配。在這個工作室裡，白色的摺疊長桌配上二十世紀的經典座椅，靠在掛著一幅顯眼畫作的牆邊。這幅畫的調性呼應著旁邊那盞巨大的立燈，底下那一大盆花和裝飾品，在在強調著設計性和功能性一樣重要。

2 這張漂亮的翻蓋寫字桌非常適合用於工作，不需要其他的裝飾，只要加一盞有點高度的桌燈和一把坐起來舒服放鬆的椅子。

3 白色的老舊桌櫃本身就是個迷你辦公室。上方的櫥櫃可以收納厚重的檔案，下方一整組的小抽屜對任何講求效率的人來說都是不可或缺的設備。

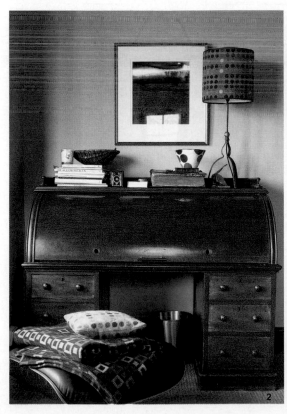

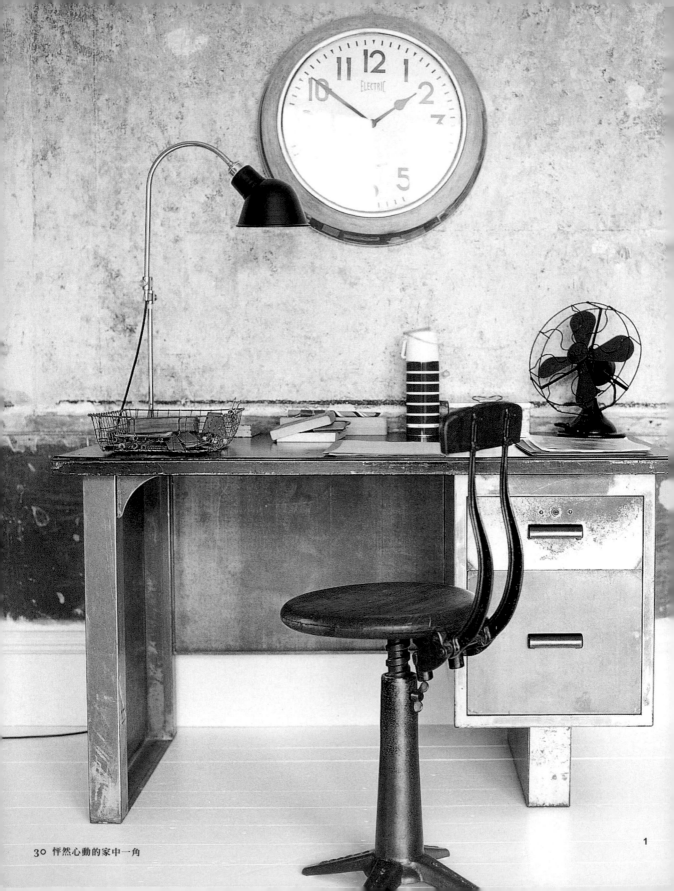

1

造型漂亮的椅子很吸引人，
不過，如果會在一個地方坐
上一段時間，最好還是選擇
符合工作型態的座椅。

就基礎架構來說，桌面或工作檯面算是最容易處理的元素。
不管是想要訂製新潮款式的書桌，還是打算使用閒置已久
的舊桌子，高度都必須符合個人的需求和工作型態。

當然，座椅也要符合這個條件。使用家中現成的椅子的確
非常方便，造型漂亮的椅子也很吸引人。不過，如果會在
一個地方坐上一段時間，最好還是選擇符合工作型態的座
椅。長時間坐著並不是自然的狀態，對健康也不好，所以
需要一張可以支撐脊椎的椅子，尤其是下背部，這是最容
易產生僵硬和疼痛的地方。

1 工業用家具因為功能性強、造型特
殊，多半很適合用在家庭辦公室。這
張鐵製工作桌搭配早期設計的旋轉
椅，產生極佳的視覺效果。

2 一張輕巧到似乎會搖搖欲墜的工作
桌，搭配看起來牢固許多的可調整式
座椅，兩種不同風格的家具形成有趣
的組合。

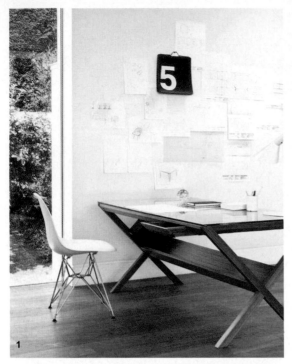

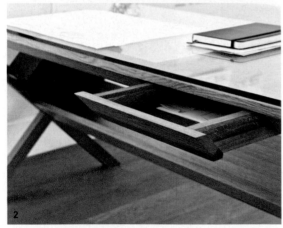

我們所選擇的家具造型，自然是受到個人品味及家中設計風格所影響。一張特別為工作需求設計的經典書桌，無論是古典的造型或是新潮的設計，都會是最極致的實用奢侈品。這樣的家具非常適合放在較為寬廣的格局當中，也很適合設備不那麼完全的工作空間。反過來說，如果有一整個房間可以運用，那麼就只要依循自己的品味和口袋深度來設計即可。無論是古董餐桌、用檔案櫃架高木板組合成的書桌，還是新潮的橢圓形或 L 型辦公桌，只要你喜歡，任何一張桌子都可以成為夢幻書桌。

如果決定採用較為傳統的辦公室格局，有許多的公司和店家可以提供各種款式與價位的辦公家具。就像系統廚房和系統臥室一樣，市面上也有系統辦公家具的選擇。要是想走這個路線，那麼可以思考一下需要怎樣的層架、抽屜和桌面組合。和廚房一樣，我們非常容易被眾多的選擇搞得眼花撩亂、頭昏腦脹，所以在把錢撒出去之前，必須先好好做功課：走進辦公家具的展示中心，翻翻目錄或上網查詢，看看自己喜歡、適合哪種款式，然後再購買。

我們非常容易被眾多的選擇搞得眼花撩亂、頭昏腦脹，所以在把錢撒出去之前，必須先好好做功課。

1、2 凱斯（Case）家具公司出品的科維（Covet）辦公桌完美地展示了當代工作空間應有的樣子，不但有足夠的檯面能夠舒適地工作，而且只要把工作中的物件移開，馬上就能變成餐桌或拿來做其他的休閒娛樂。桌子的框架可以拉出隱藏起來的淺抽屜，支架中間的收納空間和整張桌子的設計融為一體。

3 平曲（Russel Pinch）所設計的波特斯胡桃（Portus Walnut），是一套相當簡潔的辦公系統家具。這張辦公用的書桌，有著深淺不同的抽屜和寬大的工作檯面，搭配一組壁掛式收納櫃，可自行決定哪幾格開放、哪幾格用門片擋起。

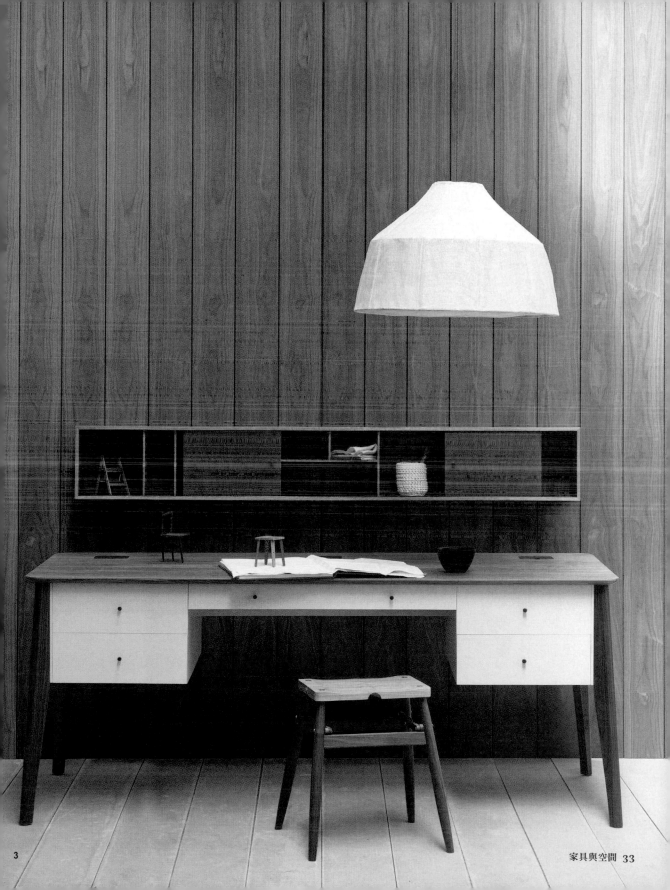

1　　　　　　　　　　　　　　　　　　　　　　　　　　　　　　　　2

挖寶的絕佳去處

如果不是很喜歡走傳統辦公家具這個路線，可以進行一點橫向思考（宏觀地思考問題，盡力用各種不同的方法去觀察事物），從最廣義的資源回收下手看看。在資源回收還沒成為一種生活方式之前，所謂的回收業者，當然就是古董商了。即使到了現在，古董店和古董市場依舊是挖寶的絕佳去處。也許沒那麼浪漫，不過即使是販賣清倉家具或是把人行道當成露天賣場，這樣的二手家具店也充滿了豐富的寶物。運用想像力來精挑細選：一張放在舊貨店裡，外表破爛但卻十分結實的木桌，剛好擁有夠大的工作檯面和尺寸合適的抽屜，只要噴上亮麗的色彩，換上閃亮的新把手，看起來便會煥然一新。

其他新奇的尋寶地點包括了車庫跳蚤市場、閣樓拍賣和網站。可以搜尋那些想用低廉價格賣出，甚至免費贈送的網站，像是交換網站或免費資源回收網站，這邊可以刊登自己不需要的物品，也能搜尋他人不想要的物品。花費越多心力去尋找理想中的家具，就能得到越多的樂趣。

如何打造
一間舒適的辦公室

■ 書桌最理想的高度是從地面算起 65～70 公分（26～28 英吋）。身高較高的話，桌面也要更高。

■ 手肘放在桌面上要能形成 90 度角。

■ 座椅高度從地面算起應為 40～50 公分（16～20 英吋）。

■ 大腿要能與地面平行，腳掌要能平踩在地面上。

■ 背部要與椅背貼合，手臂能夠舒適地放置在工作檯面。

■ 選擇可旋轉、可調整，能支撐腰部的座椅。

■ 工作應置於舒適的視野範圍內，距雙眼不超過 64 公分（25 英吋）。

1 桌面上一定要有足夠的空間才能安置所有需要的辦公用品，包括電話、電腦和可調整的檯燈。

2 一個設計精巧又隱密的工作空間，配有大型收納櫃。桌面可以輕輕拉出，配上一把在臥室裡看起來不會突兀的旋轉椅。

3 不是所有為辦公室設計的椅子都只講求實用性而不注重外觀。根據一些調查顯示，還是有很不錯的設計能夠兼具美觀和保護背部與脊椎的功能。

3

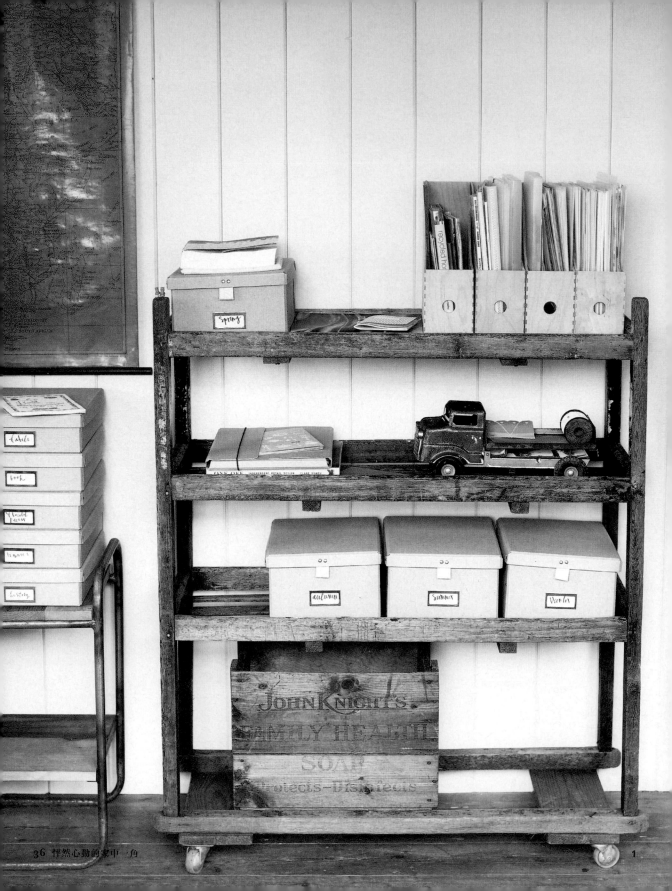

層架和收納空間

收納這個概念有著多層面的意義，它能讓周邊環境，尤其是地板和工作檯面保持淨空，也能將需要使用的物品置放得妥當順手，不論何時都能輕鬆取得。通常我們需要收納的物品永遠比想像得要多，其中包括了那些我們差點忘了存在的東西。既然完美的收納需要邏輯與思考，那就好好花點時間想想，自己究竟在這個空間想要放些什麼，更重要的是，要收納在哪裡、如何收納。

第二件事，想個辦法讓需要收納的物品減到最少，尤其是文件類，無論再怎麼鼓吹無紙辦公室的概念，文書資料似乎還是沒有減少，有時反而還增加了。

1 工業用和家用的推車有各種尺寸、外型、材質，幾乎所有推車都能在工作空間裡發揮它們方便又機動的特性。

2 重新整理過的辦公家具：上漆的抽屜櫃和重繃了鮮豔座墊的椅子。原本就擁有為辦公所打造的機能，現在又多了一點獨特的原創風格。

3 工作檯面底下的架上，使用各式各樣的包包和盒子來收納各種雜物，看起來饒富趣味。

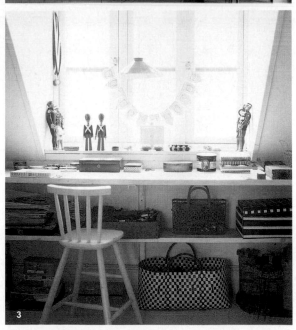

雜物處理法則

我個人毫無科學精神的雜物處理法則（這是我每天早上做的第一件事），就是蒐集所有的文書和信件，備妥紙筆、日誌和轉帳工具，將文件一一歸類成「丟棄」、「保留」和「進行中」。如果是帳單，馬上付清。如果是邀請函、信件、卡片則馬上回覆，寄電子郵件、打電話或寫信都可以。每個星期再次檢查「保留」和「進行中」的文件，然後做出進一步處理，一切順利的話，通常是星期一早晨做這件事。我說過，這非常地不科學，但對我來說卻是管理雜物最有效的方法，或多或少也幫助我掌控一切。

至於較為永久的收納，理想上是所有東西都在手邊，常用的放在視野範圍內，其他則全部藏起來。我們都有一些不想看到的東西，像我就覺得電腦和其他附屬設備都很醜，所以會希望能盡量把這類東西藏起來。譬如，把會發出嗡嗡聲的印表機放在一個較為低矮而有深度的層架上，這樣就眼不見為淨了，數據機同樣也可以藏在工作檯面底下的空間。

1 雙人使用的書桌，搭配高效能的空間設計、可調整式收納空間。最值得注意的是，位於雙眼高度的層板櫃裝有滑動門片，可依需求開合，靠牆的開放收納櫃頗為實用，兩方的座位都能使用得到。

2 可以放置大型檔案盒的收納隔間，能夠讓充滿文件的辦公空間看起來整齊又美觀。

我們都有一些不想看到的東西，所以會希望能盡量把這類東西藏起來。

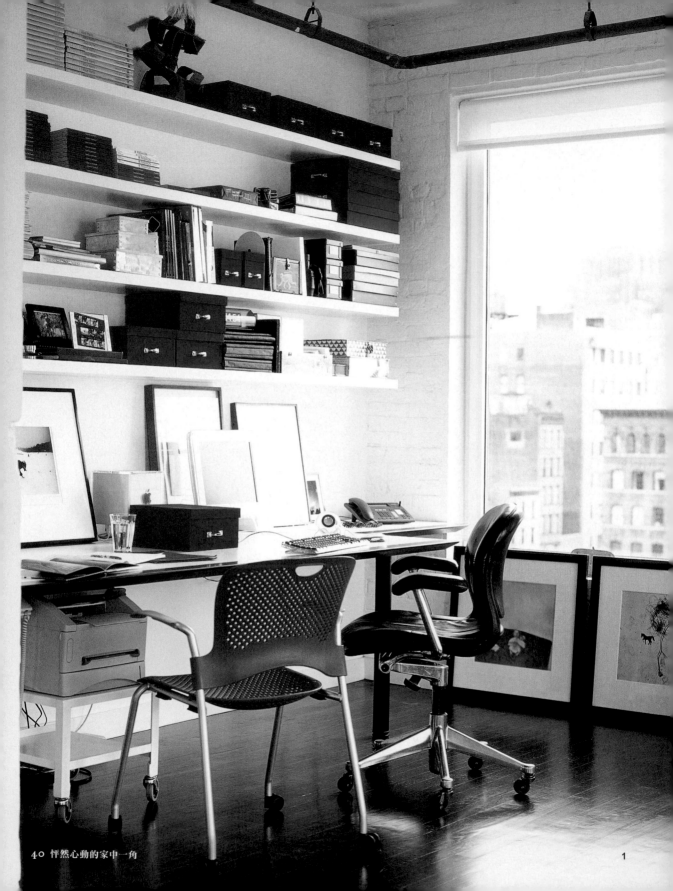

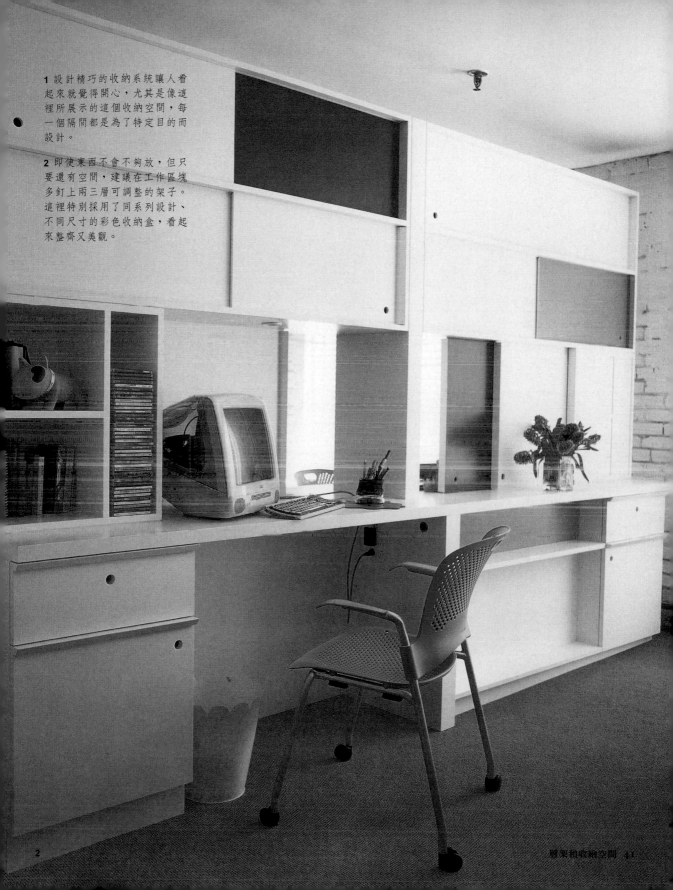

1 設計精巧的收納系統讓人看起來就覺得開心，尤其是像這裡所展示的這個收納空間，每一個隔間都是為了特定目的而設計。

2 即使東西不會不夠放，但只要還有空間，建議在工作區塊多釘上兩三層可調整的架子。這裡特別採用了同系列設計、不同尺寸的彩色收納盒，看起來整齊又美觀。

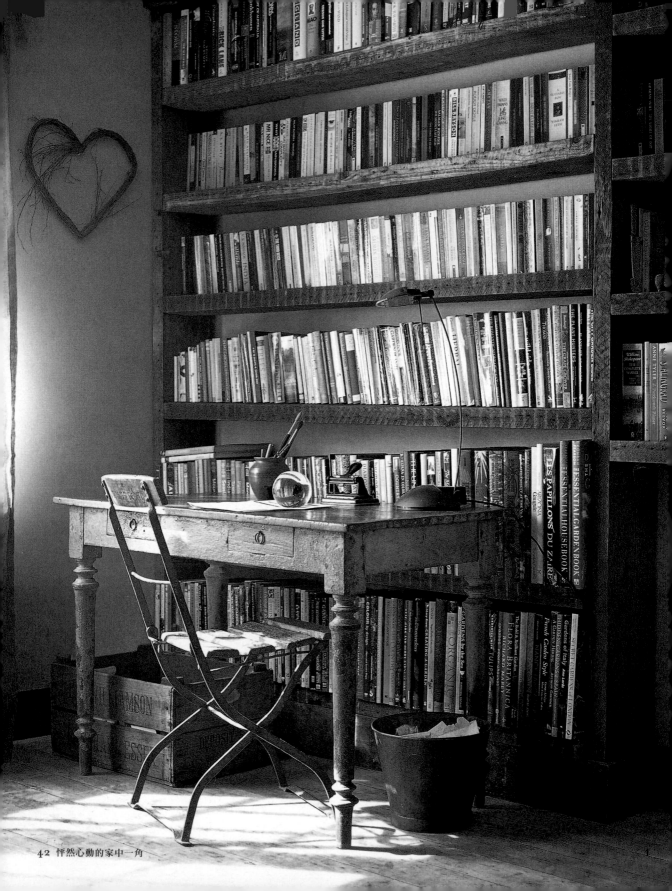

對很多人來說，在理想的世界中，一整面牆的收納空間就是所有問題的終極解答。也許是一整面特別訂製的門片收納櫃，用來隱藏雜物，加上一組開放的層架，用來展示珍藏。如果想要華麗的外觀當然會很花錢，但其實只要使用一組幾乎可以佔滿牆面的大型簡單層架，生活就會大為不同。畢竟，如果沒有地方收納書本、箱子、籃子、檔案的話，永遠都沒辦法整整齊齊、有條有理。不論是為了事業還是興趣，都需要有系統的管理。簡單的角鋼組成的單層書架，就能讓收納更為方便，而一組可調整的層架，則會完全改變你的生活。

當然，架子不需要是固定的，也可以是活動式的。一個小型（或大型）書櫃可以裝的不只有書本而已，如果裝上腳輪，便能在需要時或是突發奇想時隨時移動。可以釘在牆上，也可以擺在地上；可以是便宜的，也可以是昂貴的。最實用的收納系統模式中，其中一種就是傳統的書櫃設計：上半部是層板，下半部是較深的門片櫃。

1 這組書架是用回收的鐵道枕木製成，加上旁邊的木箱，可以收納更多的東西。

2 小小的壁龕設計成藏在牆壁裡的書架，旁邊就是釘在牆面上的工作檯面，用起來非常方便。

3 充滿金屬製家具的空間，古董桌配上金屬檔案櫃和座椅，甚至牆上的畫作和電暖器也採用同樣的基調。

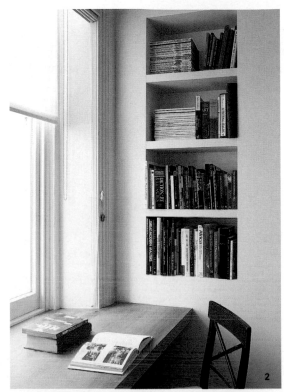

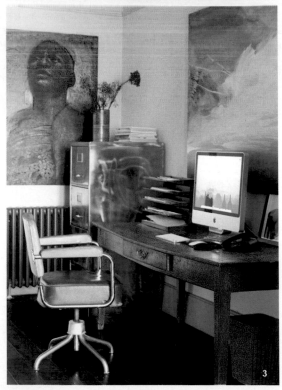

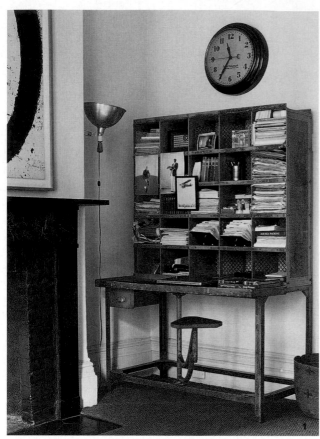

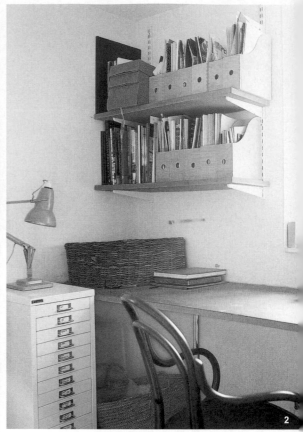

裝飾檔案櫃

即使已經擁有完美的層架，還是會需要文件歸檔的收納。雖然無法否認，但檔案櫃的確好用，卻不美觀。要是真的無法捨棄不用，看看能不能改成兩個能夠塞在桌面底下的小型檔案櫃，或乾脆讓這兩個櫃子來支撐你的工作檯面。金屬的檔案櫃可以噴漆成任何顏色，也可以用壁紙或包裝紙包覆，甚至使用布料讓抽屜正面顯得鮮豔活潑。

此外，還可以蒐集各種造型的掛勾或壁勾，S型彎勾也好，衣帽掛勾也罷，統統都可以。廚房用的收納用品也許非常適合用在創作空間中，洗衣間和衛浴用的收納用品也一樣，這些收納用品都是為了狹小的空間所設計，相信可以符合特別的需求。

1 懷舊風的簡潔工作空間，精巧的復古辦公桌、退役的郵局分信櫃，足夠的分類收納格讓所有文件都可以輕鬆歸檔。

2 這個小小的工作角落有著簡單的工作檯面，旁邊是半人高的檔案窄櫃，桌面上方是兩層壁掛的架子。整個簡單的格局因為使用了許多合板雜誌盒和藤籃幫助收納，顯得更為完善。可說是簡單、便宜、效率高的工作空間。

3 合板或紙製的雜誌盒，一次買多一點，就完全不怕書本和文件雜亂無章了。

4 鐵絲網材質的園藝架，回收再利用之後，變成可以放置書本、文件、圖畫和裝飾小物的收納架。

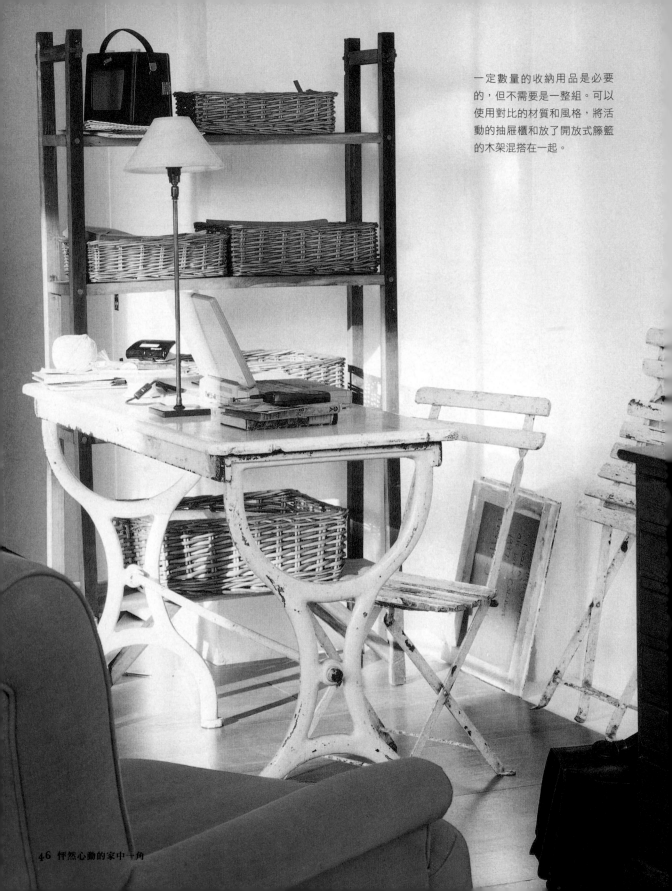

一定數量的收納用品是必要
的，但不需要是一整組。可以
使用對比的材質和風格，將活
動的抽屜櫃和放了開放式籐籃
的木架混搭在一起。

歸檔原則：
該保留哪些文件、要保留多久

■ 所有長期有效的正式文件都該保留，例如所有權狀、保單等。

■ 金錢的部分，銀行、信用卡等重要的對帳單至少都要保留六年，銀行往來文件也一樣。

■ 退稅的文件，法律上規定必須保留相當一段時間，規定部分可詢問國稅局相關部門。這類文件還包含了股息憑證與薪資單。只要牽扯到這方面的問題，最高處理原則便是，有疑問就別丟掉。

■ 所有關於家人的證明文件都要保留，例如出生證明、結婚證書、離婚證書、死亡證明，這類文件若要申請重發通常都會耗日費時、花費昂貴，而且有時讓人煩不勝煩。重要的醫療文件也必須放在容易拿取的地方。

■ 你的孩子們總有一天會非常感謝你把他們的成績單，還有運動、游泳、音樂等比賽獲得的獎狀和證書保留下來。

■ 一個防火的金屬盒子是收納以上所有重要文件，最簡單、拿取最方便、必要時還能隨手攜帶的方法。

1 透過仔細的思考和規劃，將這個非常狹小的工作空間發揮到極致。一整面的落地開放書架，就是所有收納問題的完美解答。窗戶的另一邊裝有兩層半圓的桌面，充分運用了這個狹小的空間。

2 容易打造、美觀又有效率：整面落地的木製開放式書架，擁有足夠的空間收納所有東西，可以用無蓋的盒子裝起來，也可以直接放在架子上。

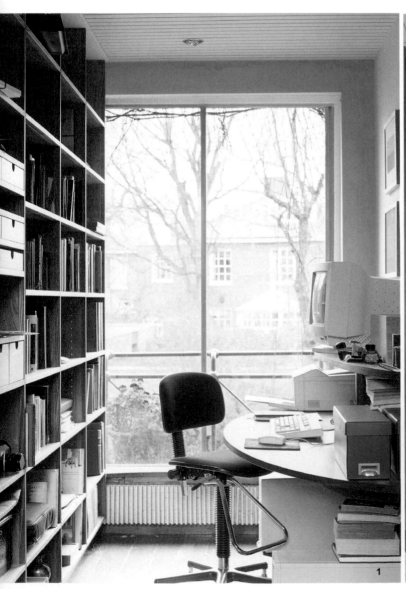

3 工作空間很大，看起來像倉庫。強調簡單的倉儲收納設計，使用高到天花板的整面鐵架，架上整齊排列的大型紙箱跟這種風格很搭。

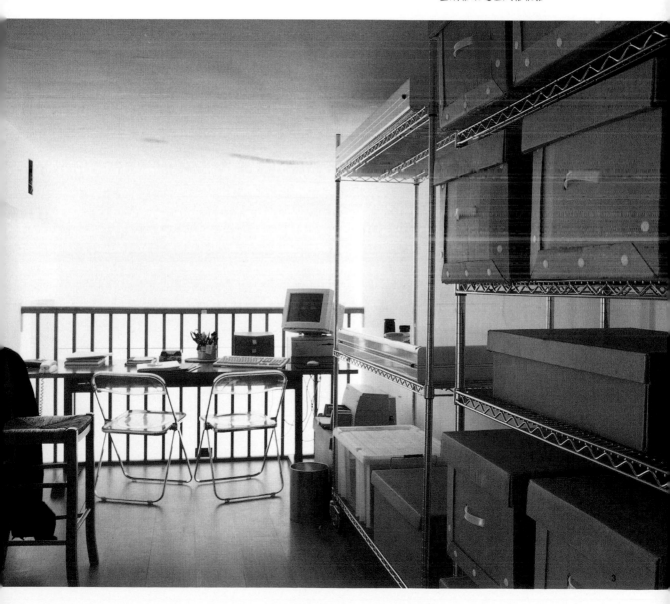

非設計師品牌一樣好用又美麗

史密斯（Mark Smith），
一位在倫敦執業的室內設計師，
熱愛平價、好用又美觀的
非設計師品牌收納用品。

在馬克經過細心設計、外觀簡潔大方的辦公室裡，一張沉重的美耐板木製檯面置於一組白色檔案櫃上，檔案櫃的排列方式讓我們在桌子前面及外側都能拉開抽屜。壁龕裡釘上木頭層架，霧面的 PP 檔案盒收納著書本和文件，書架下層也是用同樣的檔案盒收納雜誌，不過是將開口朝外擺放，這樣拿取較為方便。樣式簡單的透明塑膠小抽屜盒疊在一起，這種類似手工藝品店內的做法，完美地收納了迴紋針、橡皮筋、長尾夾等所有零碎的小文具。

1 雙人用桌的一側，背後壁爐旁的壁龕改造成一組有深度的書架，可以整齊地收納所有檔案、書本和雜誌。

2 在文具店、工藝和 DIY 用品店裡可以買到的透明塑膠小抽屜，可以拿來收納小文具，疊起來擺著也很美。

3 只有每一樣用品都兼具設計感和功能性的時候，才能形成一種簡潔優雅的氛圍。從結實的銀白工作燈到印表機、筆筒，每一樣都很順眼耐看。

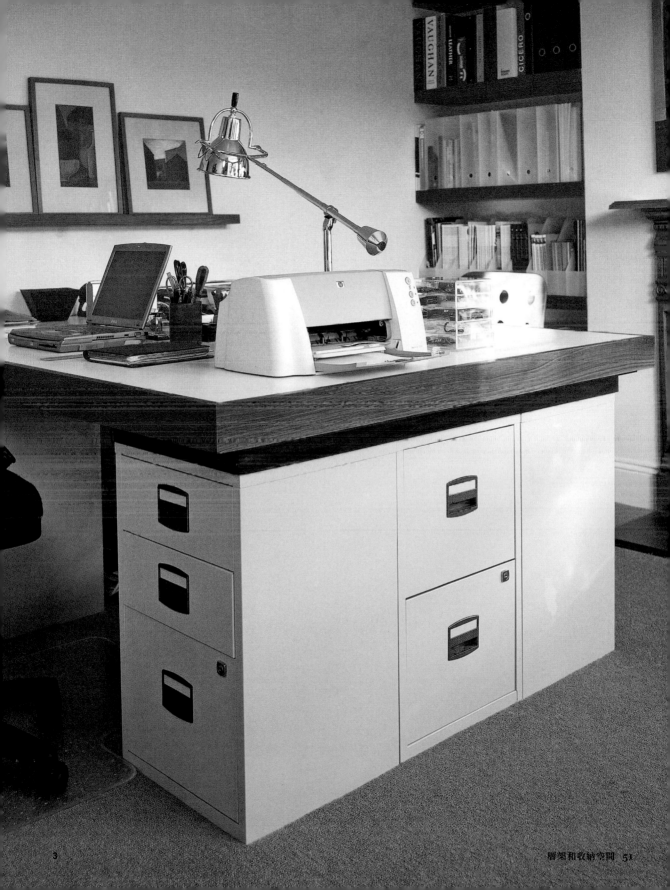

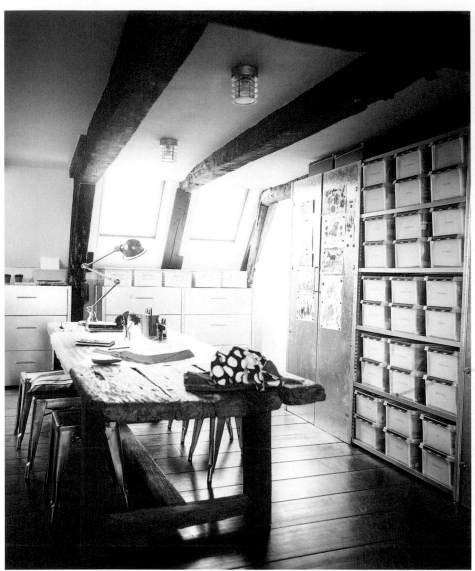

對許多人來說，佔滿一整面牆的層架
就是收納問題的終極解答。

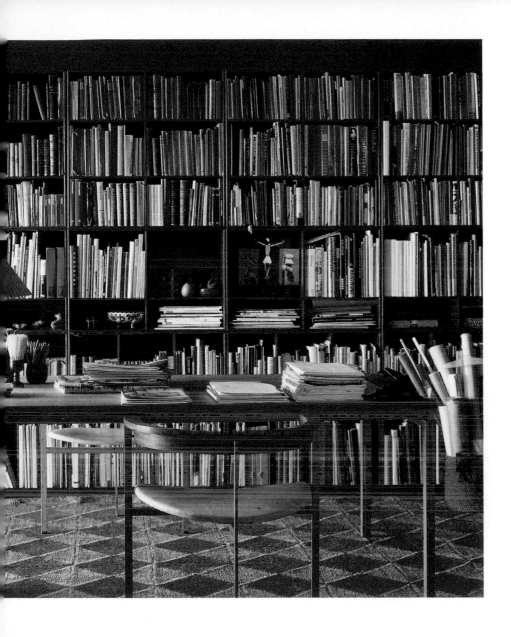

1 將屋子頂樓，橫梁露出的閣樓改造成一個實用的高功能工作空間，但仍舊很美觀。非常實用牢固的工作檯、工業用的層架和排列整齊的收納箱，加上牆邊一排堅固的檔案櫃，讓整個空間看起來很舒服。

2 作家的夢幻空間，無止盡的書櫃，每一本會用的到參考書、每一本能激發靈感的書，統統都有位置可放。再加上一張很長的寫字桌，文件檔案可以堆到你高興為止。

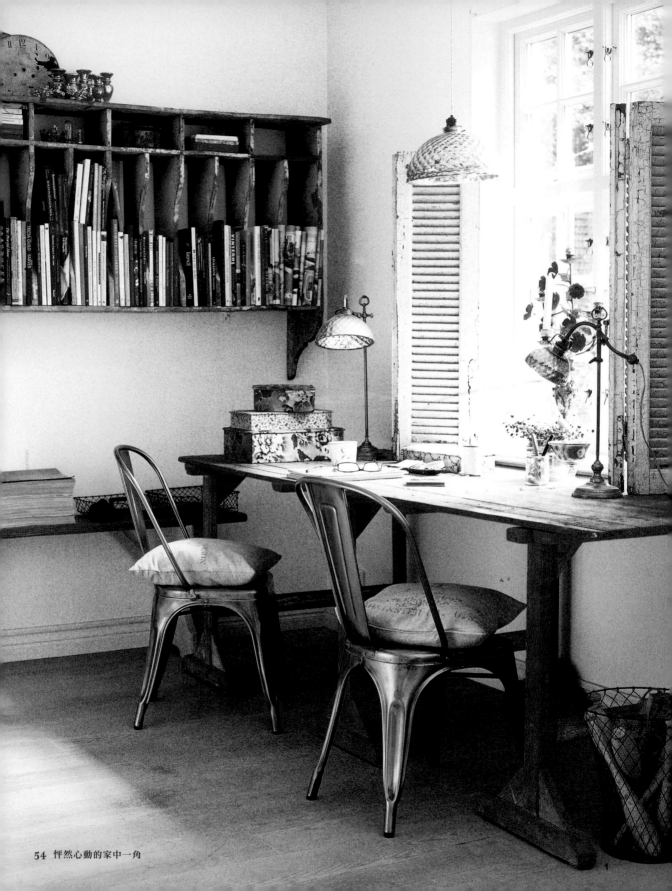

工作照明

雖然光線（燈光也是）是人類的基本需求之一，但我們現在對於燈光的運用，和幾百年前僅限於黑暗或光明、明亮或陰暗的狀況完全不同。現在想來是很有趣，在有錢人家最初開始使用電燈的時候，淑女們對於明亮的燈光破壞了她們原本神祕而迷濛的美麗，其實感到非常憤怒。

當然，現在在我們知道好的燈光設計，對於成功的空間營造是不可或缺的。而在討論到屬於你的創意空間時，燈光也絕對會影響到你對這個空間的感覺。差勁的燈光，沒有辦法讓你看清楚手邊工作的燈光，真的會讓人覺得不舒服。反過來說，好的燈光，仔細考慮過擺放的位置，並在需要的地方提供光源，可以讓人感到正面、積極，甚至充滿靈感。

1 一對可調整角度的復古檯燈置於工作桌兩端，天花板的吊燈則提供了整體照明。

2 可調整角度的雙臂夾燈不但實用，而且適用於各式家具。顏色是百搭的金屬灰，做為家居照明或是書桌旁的工作燈都很適合。

3 這盞類工業用檯燈有著沉重的底座和超大的金屬燈罩，看起來就很有設計感，當然功能性也很強。

燈光設計在今日是一門複雜且流派各異的學問。現今的主流已經不再是一盞主燈（最簡單的方式是設在房間天花板中央），搭配幾座立燈或檯燈。燈光設計變得更細緻繁複，而且通常十分美麗。每一種環境、每一個房間都有相對應的設計和配置，其中還包括了個人特別的需求。

就和這個空間中其他重要的事物一樣，工作時需要的燈光，首先要考量的是，這個空間是某個大範圍區域的一部分，或是一個獨立的房間。第二則是你在這裡進行的工作種類為何。一般來說，很重要的一點是，房間裡必須使用各種不同的光源來搭配環境中的背景照明。而這大大小小、各式各樣的燈具，都是為了配合重要的工作燈光而設置。不同的工作需要不同型態的燈光，舉例來說，如果是需要用到桌子的工作，那麼好的燈光就和桌子或椅子一樣重要，也可能更為重要。如果是屬於精密工作，如繪畫或金屬工藝，則需要幾盞不同種類、可以照射在特定目標上的燈光。

1 感覺就像是準備發出頭條新聞的老式報社辦公室。傳統的木頭書桌、各式檔案和抽屜，搭配著一盞完美融入背景之中的金屬桌燈。

2 設計師馬丁（Andrew Martin）運用絲布和香蕉葉製作的半透明捲簾，隱約地調節了日光的照射，對比色的緞帶用來拉起、放下簾子。傳統經典設計的金屬桌燈，則在從事精密工作時使用。

在這個工作空間，巴比倫設計（Babylon Design）的立燈呈現出自然的美感，與其他不同高度、不同功能的燈座搭配，讓照明方式產生了無限的彈性。

先列出工作清單

因此，在決定要用哪種燈光之前，先列出一張你會在這裡進行的詳細工作清單，無論是閱讀、寫作，或是做些精細的手工藝。接下來要考慮的是，每一樣活動是不是都需要不同類型的燈光？

如果房間裡有自然光，那麼一開始的條件就相當不錯。自然光是工作時最棒的光源，所以好好研究吧！不光只是弄清楚房間裡擁有多少自然光，或是工作空間裡對外的窗戶有幾個、有多大，也要知道這些窗戶的座向，光線能不能持續一整天等。可以的話，盡可能將工作空間設置在接近自然光源的地方。不過要記得，不管自然光有多好，光靠這個光源是不夠的，還是必須和人造光併用。同時，你應該也會非常需要百葉窗來調整直射的日光，千萬不要把桌子擺在日光直射電腦螢幕的地方。

可以的話，盡可能將工作空間設置在接近自然光源的地方。

1 這裡有充足的自然光，必要時可用百葉窗調節，加上一盞可調角度的桌邊夾燈做為工作照明，可以將燈光集中在最需要的地方。

2 在這間工作室裡，中間工作桌的區域需要近距照明，解決方法相當特殊、有創意，就是將一盞超大型工業用燈懸吊在桌面上，因為使用吊鉤和滑輪來支撐，燈罩可以藉由絞輪升起或下降。

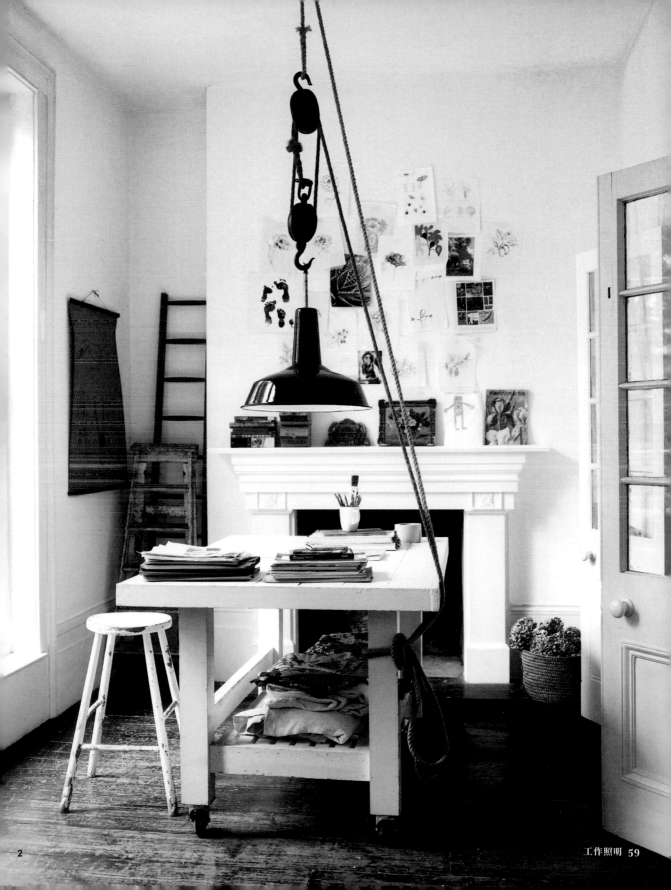

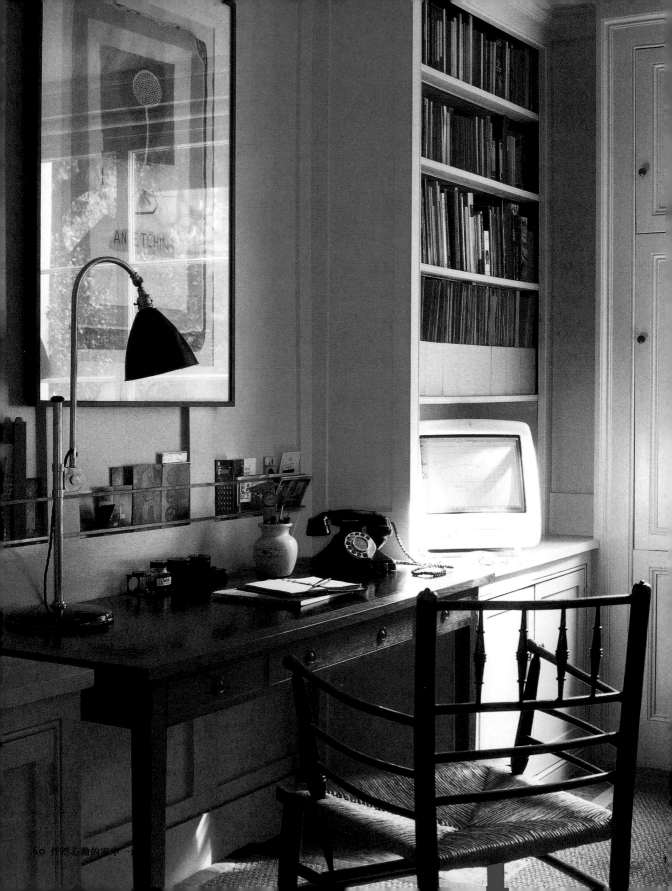

如果從事精密工作的話，可調整方向、照亮不同區塊的燈光通常會是最佳的光源。燈光擺放的位置不能造成過多陰影影響工作。可以推薦的燈光款式實在太多，不過許多藝術家和作家仍然覺得傳統可以調整角度的桌燈最為合適，其中的經典造型就是萬向燈（Anglepoise）。萬向燈是在 1993 年由卡沃丁（George Cawardine）所設計，調整方式的靈感來自人類手臂關節的動作。之後也帶動了許多類似的當代燈具出現，不但美觀且實用。同時，許多設計師也推出了適用於電腦工作的特殊燈具，和傳統桌燈同樣高度，但能夠轉動方向的狹窄橢圓形燈罩，可以照亮整個電腦螢幕。

萬向燈可調整角度、照亮不同區塊，兼具美觀與實用。

1 日光透過大扇玻璃窗傾瀉室內，這間舒適的書房很明確採用了二十世紀中葉的風格，甚至還可能更早期一點。桌上擺著耐用的復古轉盤撥號式電話、墨水瓶和筆，另一邊則是可調角度的高桌燈。牆上長條的銅片創造出收納小物的空間，蘭草座墊的椅子豐富了整個畫面。不過，在這個時光停駐的場景中，電腦螢幕藏身在旁邊的嵌入式書櫃裡，下面的門片櫃也隱藏了更多現代工作需要的科技用品。

2 巴比倫設計（Babylon Design）出品的這盞摩登桌燈，參考了二十世紀可調角度燈座的設計概念，將精密的機械、電子科技和優雅的燈具外型完美結合。

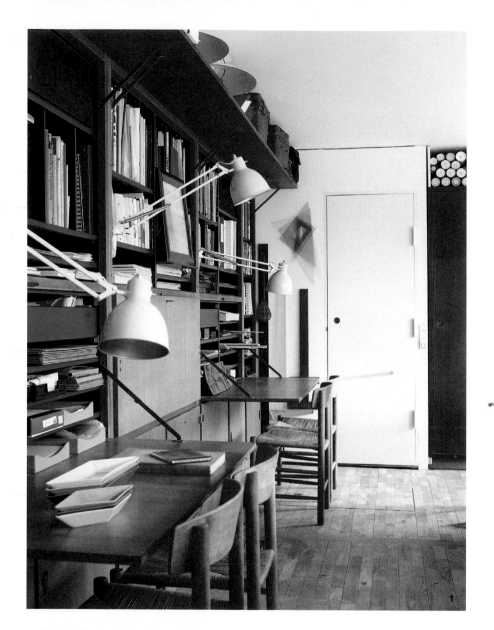

1

1 兩人以上在同一空間工作時，必須注意到每個人都能享有足夠的照明。比較不花錢的做法就是，像這樣多加幾盞燈，還可讓簡單的空間變得豐富起來。

2 精密的工作需要非常有彈性、隨時可調整的工作照明。這裡使用的可調角度桌燈，不是只有一兩盞，而是三盞，可以分開使用，也可以同時使用，照亮桌面的不同區塊。

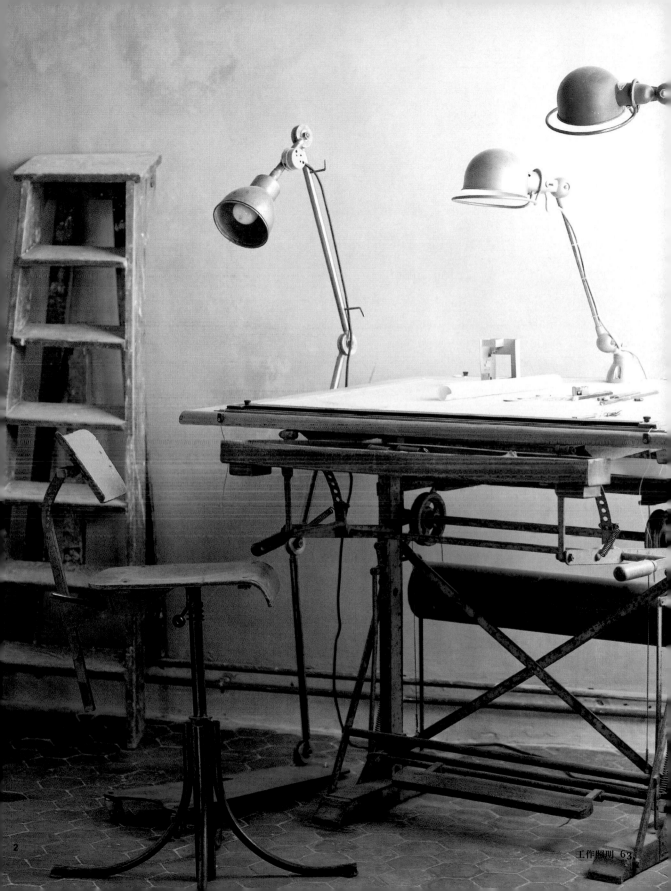

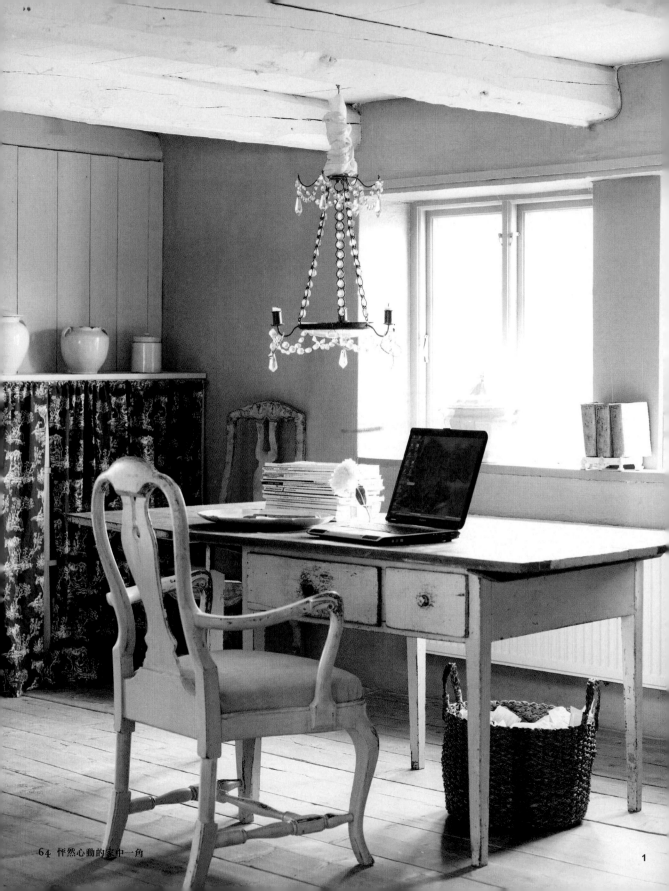

在這個
專屬的地方，
設置一些
有趣的燈具吧！

各式燈具

壁掛式燈具，尤其是可以改變方向或角度的那種，也適合拿來照明某一個特定空間或區塊，而且還不佔桌面。如果工作檯面上方設置了書架，那可以考慮廚房用的嵌燈。老實說，不需要排斥廚房或臥室用的燈具，搖臂壁掛式的床頭閱讀燈相當實用，而且也很適合用在工作場所。至於剛好沒有設置插座的區塊，則可以使用太陽能的桌燈或立燈，非常適合用於自然光充足的地方，或是所謂的庭園工作室。

另外別忘了，雖然最重要的是工作照明，但在這個屬於自己的空間中，設置一些有趣的燈具也會讓自己很開心，例如裝飾用燈、奇形怪狀的燈、設計師燈款等。將這些燈具用在可以發揮它們長處的地方，營造屬於你的完美空間。

1 這個房間擁有足夠的自然光，所以不需要另外準備工作燈。背景照明功能不用太強，這裡用的是一盞精緻的淚珠水晶燭檯燈，運用燭光來照亮整個房間。

2 仔細挑選的話，壁燈也能當工作燈，還可以把珍貴的桌面空出來。在這棟海邊的房子裡，這對特別的壁燈感覺起來像是用漂流木製作的，而稻草材質的燈罩間，有一撮撮故意沒編好的小雜毛裝飾。

裝飾

不論是一個獨立的房間，或是附屬於較大區域的空間，都必須營造出一種隱約與周圍區隔的氛圍，同時又能讓你在工作時更有衝勁。不要捨不得裝飾，但這當然不是說一定要花大錢。只是這個工作空間一定要能激發靈感，而你越喜歡這裡的擺設，工作時就會越有勁。舉例來說，在每天工作的地方掛上最愛的照片，不是很棒嗎？既然如此，何不將自己的工作室規劃成小小的攝影藝廊？還有奶奶給你的那件瓷器，雖然對別人來說一點意義也沒有，可是你應該要把它放在旁邊的書架上，不是嗎？這裡是工作的地方沒錯，但也應該是你心愛物品的棲身之所，包括了所有珍藏的明信片、書本，還有讓你感到開心的事物。

在工作空間中使用的色彩，很明顯地會影響到整個人。就算這是當做家庭辦公室，而不光做為休閒之用，也不需要選擇那些全世界的辦公室管理者與設計師都喜歡的無色彩。你可能喜歡鮮豔明亮的顏色，看到這樣的色彩就會鮮活有勁起來；或是你喜歡冷靜深沉的顏色，在這樣的環境中創造力便會靜靜地浮現。可運用色彩的地方很多，不應該只侷限於牆壁上，考慮一下擺放彩色的家具，這會讓原本很平淡的桌子或是無聊的抽屜改頭換面。噴漆是最簡單的方式，而且通常是第一個想到的方法，不過也可以試用布料點綴些死角或是樓梯底下的空間，不需要是真正用來裝飾的布料，而是能夠讓你「活」起來的東西，像是一塊洋裝的布、一條五彩繽紛的流蘇披肩、一匹絲綢紗麗，或是大條的豹紋圍巾。

1 各種白色物品交織成一部交響曲，其中閃亮銀白框、白色皮墊的座椅顯得特別突出。這個簡單又和諧的空間採用了大膽花樣的壁紙，裝飾這個原本會顯得無趣的桌前壁面。只要花一點巧思，一切就會大不相同！

2 簡單而有效的裝飾法，在工作桌背後牆上兩端拉上一條線，這樣就可以隨手把各種有用而美觀的小物掛在上面。

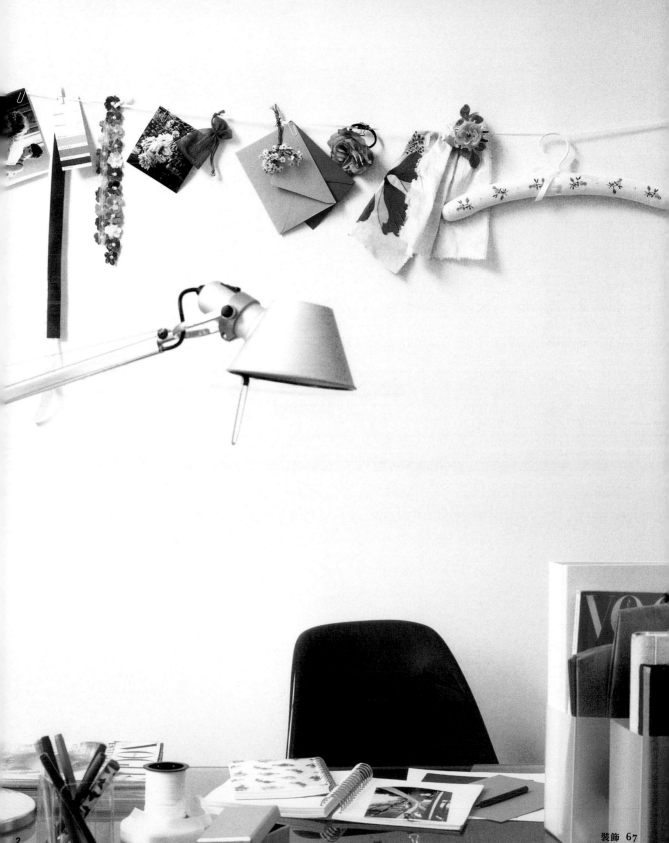

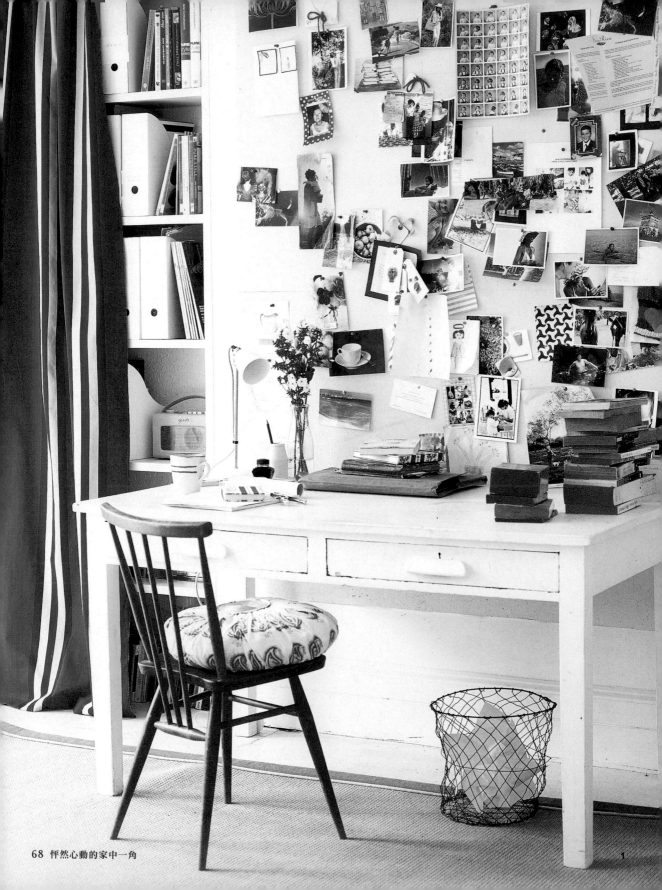

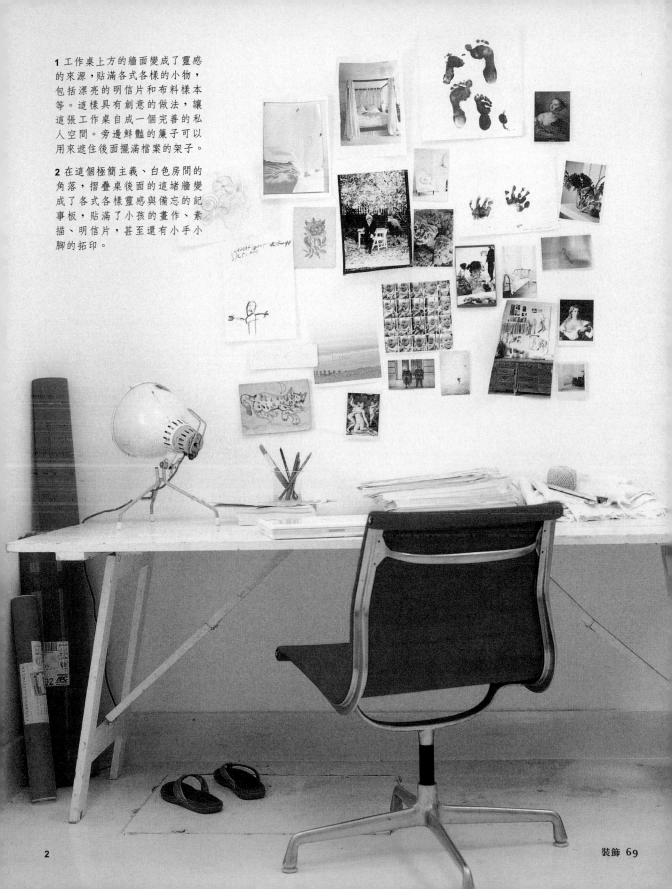

1 工作桌上方的牆面變成了靈感的來源，貼滿各式各樣的小物，包括漂亮的明信片和布料樣本等。這樣具有創意的做法，讓這張工作桌自成一個完善的私人空間。旁邊鮮豔的簾子可以用來遮住後面擺滿檔案的架子。

2 在這個極簡主義、白色房間的角落，摺疊桌後面的這堵牆變成了各式各樣靈感與備忘的記事板，貼滿了小孩的畫作、素描、明信片，甚至還有小手小腳的拓印。

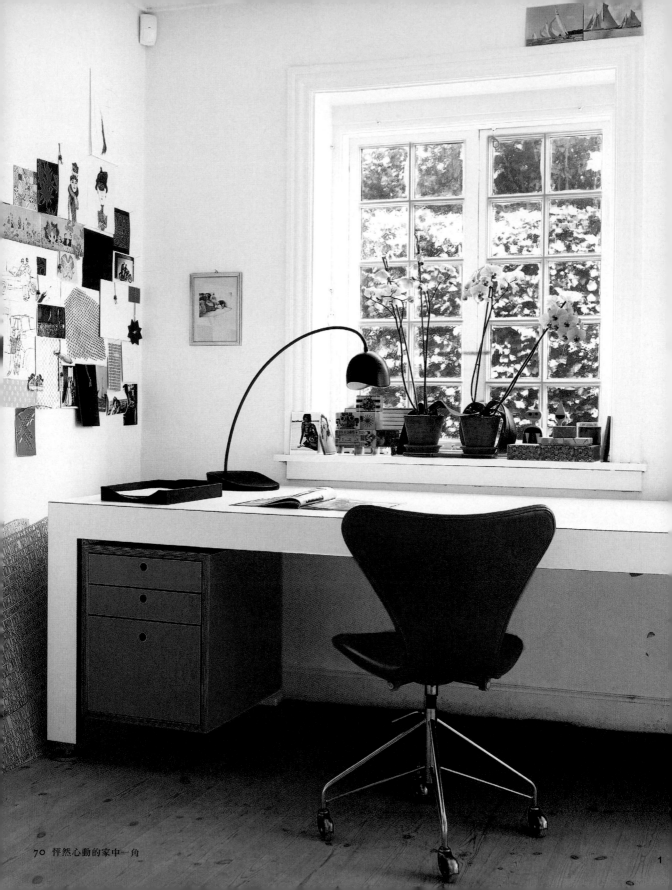

1

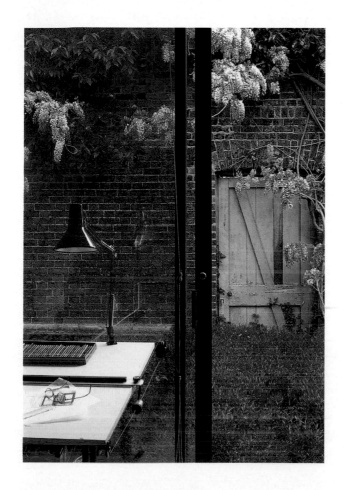

擁有一扇對外窗，
除了可供室內採光與
通風外，還能享受
四季的變化。

使用瓶瓶罐罐來收納文具

拿原本是裝別的物品的容器來收納工作上需要的小東西、小零件，這是一種很好玩的做法，像是用自己喜歡的瓶瓶罐罐來裝原子筆、鉛筆、水彩筆等文具。蓋了酒莊標誌的葡萄酒木箱看起來很不錯，而且可以裝很多東西。漂亮的盒子，木頭的、瓷的、鐵的，也能用來裝小文具。然後找個地方放室內電話和手機，並用個開放的容器把電話放在裡面，因為一旦文件堆滿了整個工作檯面，就很容易找不到電話了。沒有蓋的盒子、漂亮的馬克杯，或是某種市場裡常見的、可以立起來的容器，都能讓你不用聽著電話鈴聲一直響，卻惱怒地怎麼找也找不著。

1 這間整齊的書房滿足了一個人工作時希望擁有的東西，舒適的大桌子、可調整式燈具、適合的收納，還有一面貼滿素描、繪畫、照片來啟發靈感的創意牆面。最棒的是，有一扇看出去隨時可以享受四季變化的窗戶。

2 對許多人來說，在庭園辦公室裡工作，是最有可能尋找到自我的方法。和家庭生活保有一定的距離，機能便利，還能額外享受到美麗多變、時刻刻都能激發靈感的風景。

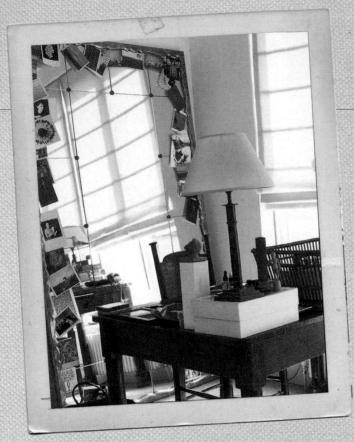

■ 設計案例 2
布料設計師的創作基地

克洛絲蘭（Neisha Crosland）是
當今最有影響力的布料設計師之
一。在位於倫敦、風格清爽的獨
棟自宅中，一個有著一排窗戶的
大房間就是她的創作基地。

克洛絲蘭是一位設計大師，或者應該說女王。雖然本業
是布料設計師，但更跨足了許多不同的領域，包括各
式各樣的物品，例如抱枕、壁紙、文具、地毯、磁磚，甚
至是奇形怪狀的包包。她承認自己有些潔癖，而就像她表
現出來的喜好那樣，大部分的靈感都來自大自然，像是「樹
葉、花瓣和花蕊的花樣紋路」。在她的家中，桌前並沒有
像一般設計師一樣，擺放白板記錄創作靈感，而是在座椅
背後放上一面落地的大鏡子，鏡子的邊框貼滿了可以激發
靈感和提醒備忘的東西，包括喜愛的繪畫明信片、古董花
紋的零碎布料、各式的紋路樣本，以及能夠吸引她的設計。
這面鏡子不但是靈感來源，也完全融入了這間充滿陽光的
簡約房間，和其他物品一樣散發出冷靜、安穩的氛圍。

1、2 在克洛絲蘭的創意基地中，半透
明的活動羅馬簾調節了日光在室內的
流洩。雖然隨處都可以看到激發靈感
的小物，但其中仍有一定的秩序，工
作桌後面靠牆的全身鏡邊框貼滿了各
式各樣的卡片，另一邊的矮櫃上則在
視線高度的範圍內擺放了一排賞心悅
目的圖畫。

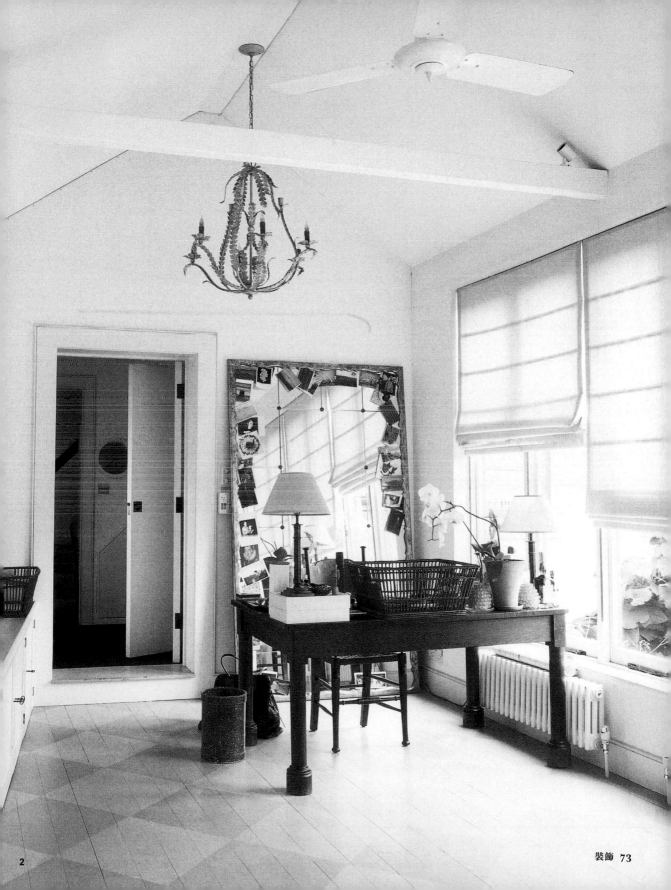

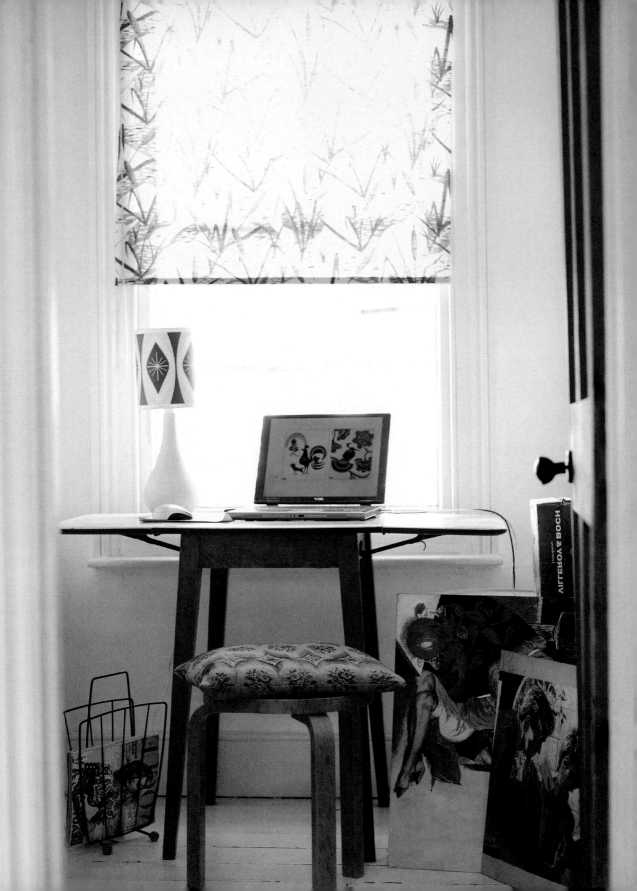

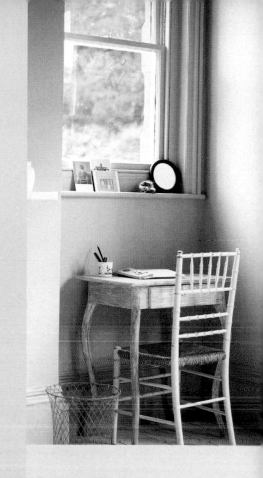

Part 2
空間

打造出充滿個人風格、功能完善的美麗空間,在裡頭創作、工作、處理家務。週遭都是自己喜愛的裝飾,做起事來更有效率,也激發了想像力!

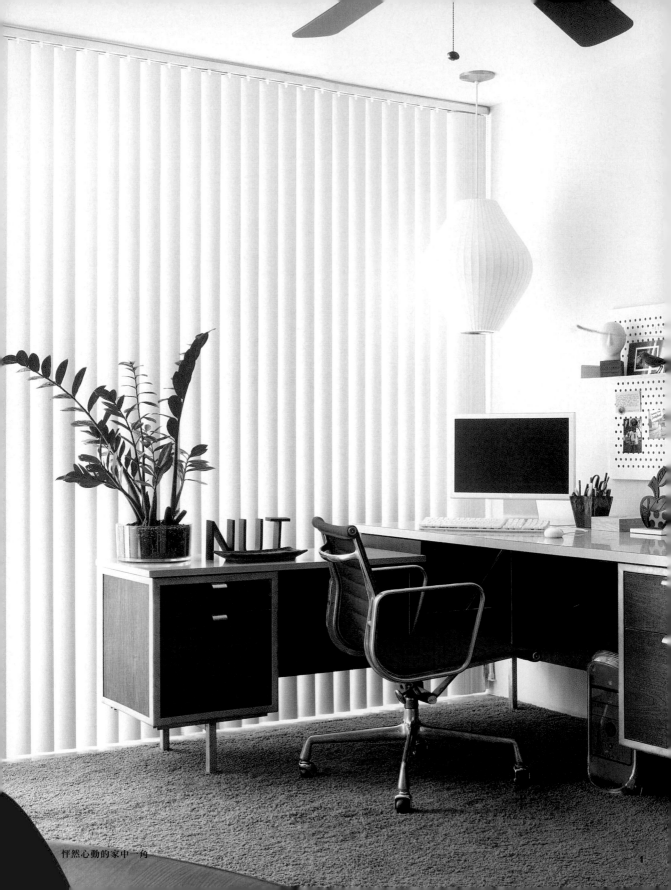

怦然心動的家中一角

家庭辦公室

就和廚房是家庭的心臟一樣,所謂的家庭辦公室幾乎也變成一種陳腔濫調的用詞。隨著網路的盛行,加上各式科技產品蓬勃發展,我們管理家庭生活的方式的確有了巨大的轉變。在大部分人的家中,多半都會需要空出一塊地方來裝設電腦,透過網路進行購物和各種服務。同時,還會用電話訂機票和旅館、管理銀行戶頭,這所有的交易和聯絡電話、查詢編號都必須留下記錄。因此,我們會需要在家中設置一個空間來處理這些事情。

假設你已經很幸運地在家中找到一個空房間,可以做為屬於自己的空間,就像吳爾芙(Virginia Woolf)說的:「自己的房間。」擁有一個完全屬於自己的空間,不管這個地方有多小,都是值得開心的事。大小不是問題,有趣的是,其實很多人會說空間小反而比空間大要好,因為一看就知道這是某個人的私人空間。傳統上,書房一直是一個私密的空間,在這扇緊閉的門後,你所需要和想要的一切都可以隨時拿到手。

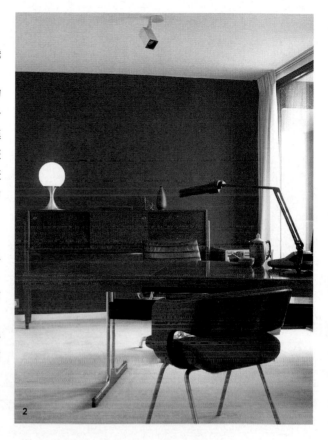

書房一直是一個私密的空間,
在這扇緊閉的門後,你所需要和
想要的一切都可以隨時拿到手。

1 在家庭辦公室的一角,落地長度的直百葉窗負責調節這個 L 型工作區域的日光。格局中功能性的元素因為適當比例的裝飾品而顯得柔和起來,搭配寬葉吊扇和高度放得較低的吊燈,充滿了美感。

2 全室採用木頭材質的家具,包括了拋光木桌和二十世紀中葉北歐風的活動木櫃。線條乾淨俐落、表面沒有雜物堆積。

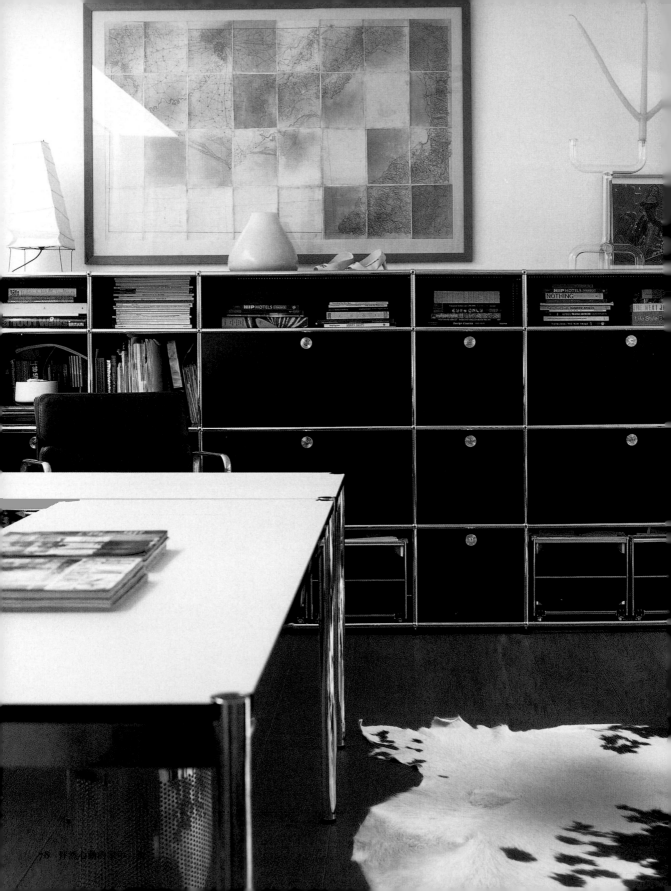

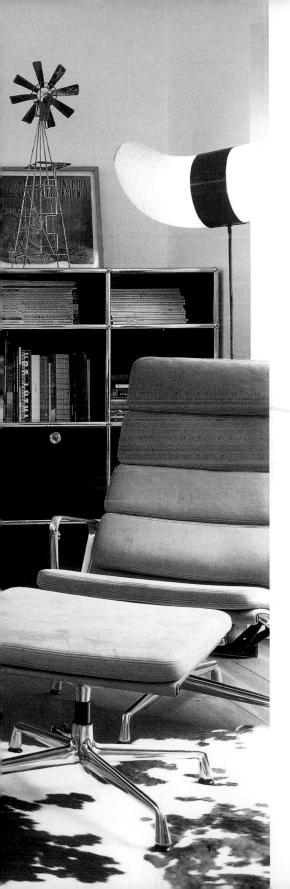

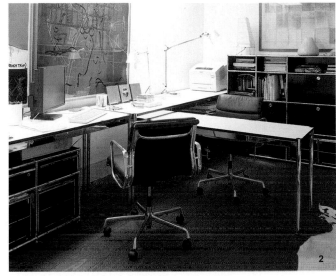

1 在這間極為新潮精巧，並兼具
高功能、高效率的家庭辦公室中，
最主要的家具就是這組靠牆的收
納櫃，美觀又具功能性的設計，
讓所有物品都有位置可以收納，
也都整齊地放在自己的位置上。

2 忙碌的家庭辦公室角落布置成
經典的 L 型。這是最有效率的辦
公格局，提供了足夠的近距離收
納空間，以及彈性又完整的工作
平檯。

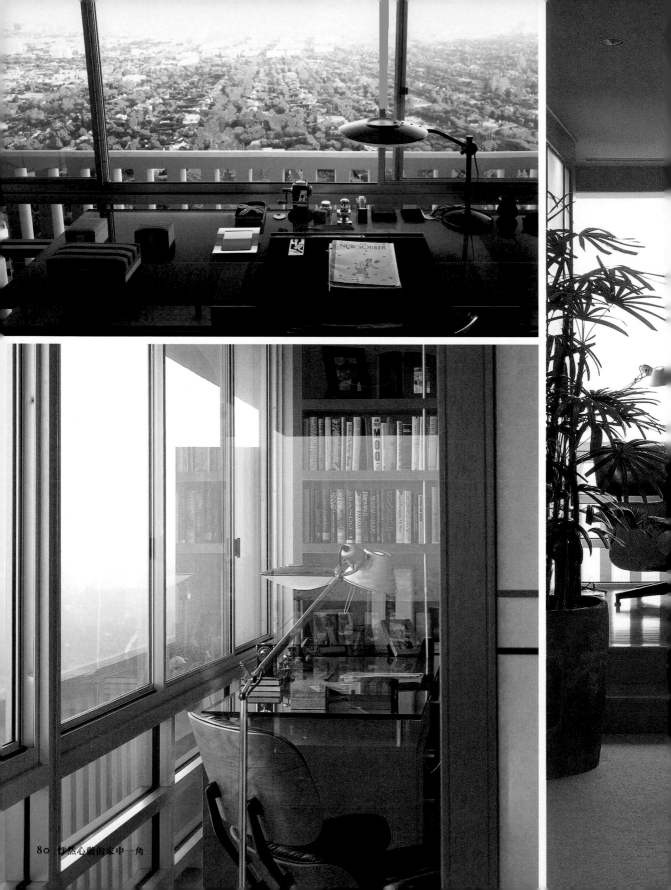

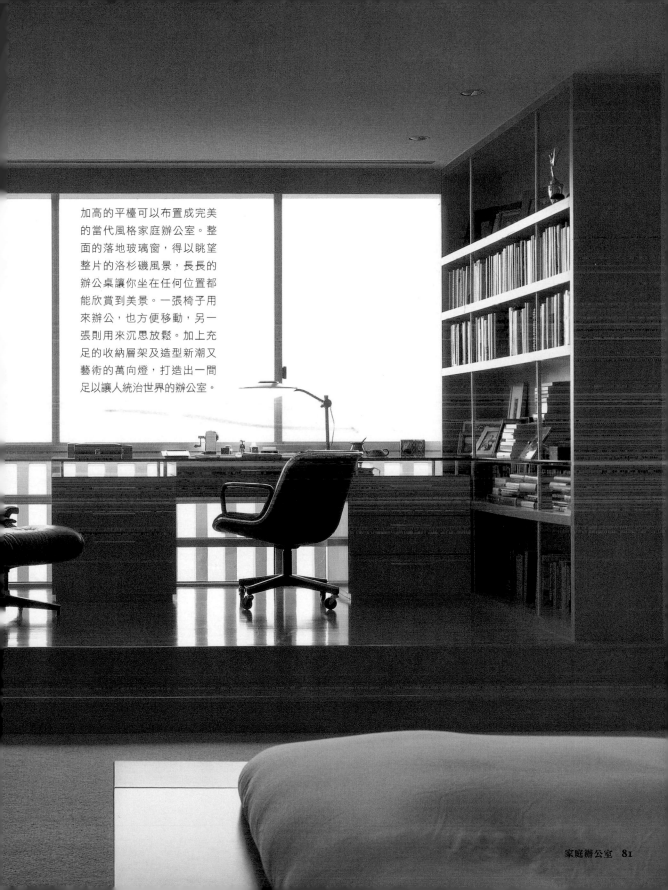

加高的平檯可以布置成完美
的當代風格家庭辦公室。整
面的落地玻璃窗，得以眺望
整片的洛杉磯風景，長長的
辦公桌讓你坐在任何位置都
能欣賞到美景。一張椅子用
來辦公，也方便移動，另一
張則用來沉思放鬆。加上充
足的收納層架及造型新潮又
藝術的萬向燈，打造出一間
足以讓人統治世界的辦公室。

從各方面來說，這間書房布置得十分美觀舒適，無論是擁有經典線條的燈座或是上了漆的深色書桌，整個空間充滿了溫度，完全不能用「辦公室」這麼冷冰冰的字眼來形容。

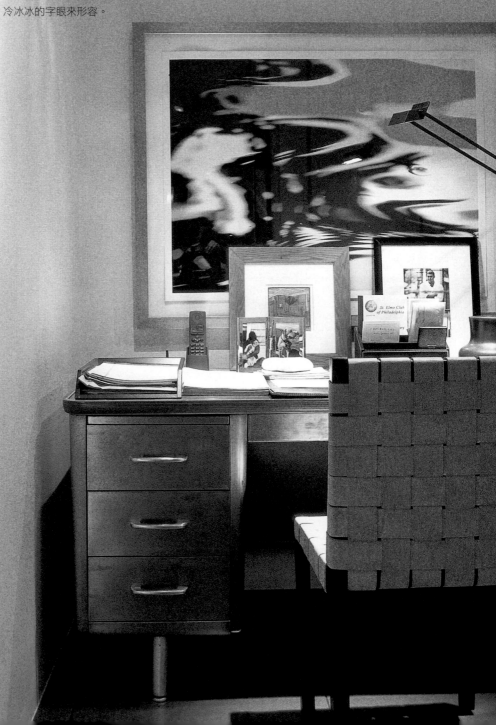

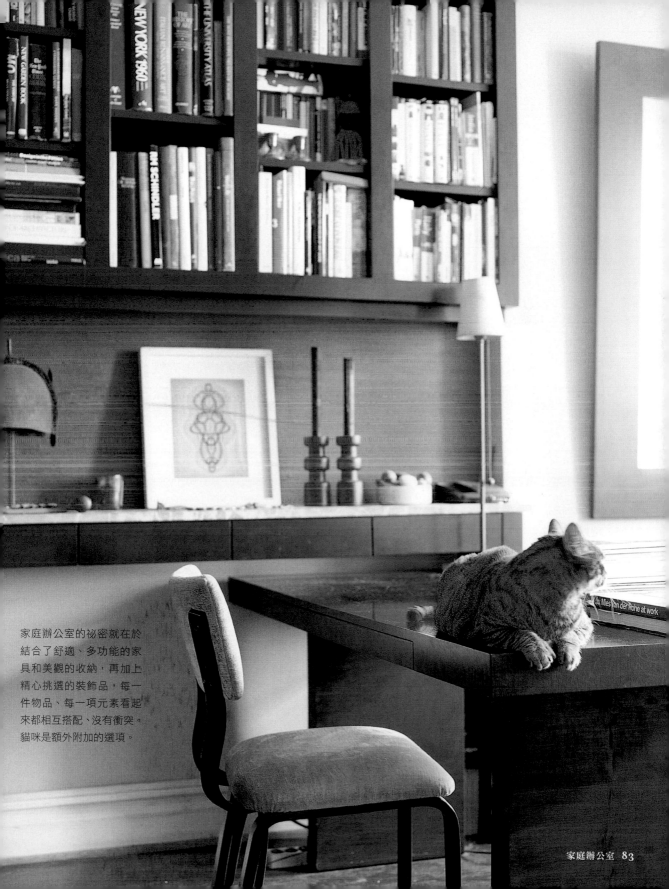

家庭辦公室的祕密就在於
結合了舒適、多功能的家
具和美觀的收納，再加上
精心挑選的裝飾品，每一
件物品、每一項元素看起
來都相互搭配、沒有衝突。
貓咪是額外附加的選項。

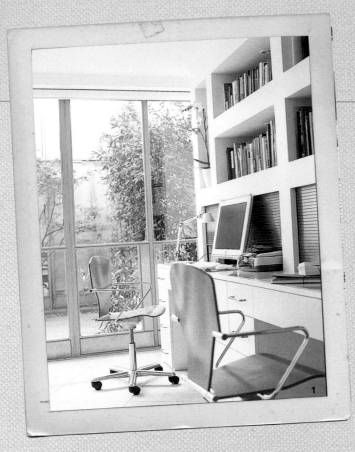

幾近完美的雙人辦公室

雖然完美很不容易達成，
但這個工作空間，為沛紹德夫婦
（Ingrid and Avinash Persuad）兩人
所打造的家庭辦公室，
就是近乎完美的存在。

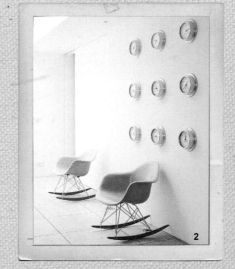

明亮、開放、通風，陽光流洩整個房間，在這個當代風格的家庭辦公室中，巧妙的設計和完善的收納，代表著兩個人一起工作也能像獨自一人使用這個空間一樣舒適。兩人一起工作時很容易產生的工作雜物堆，透過可以拉下來的百葉門片減量到最少，並可藏起不甚整齊但卻必要的設備。

1 大量又寬又深的層櫃，代表著參考書可以排列得整整齊齊又方便拿取。

2 九個時鐘整齊地掛在牆上，看起來很像雕塑作品。底下兩張經典的伊姆斯搖椅（Eames rocking chair），坐起來很舒服，又能帶來視覺上的滿足。

3 一長條的工作檯面，足以讓兩個人同時使用。桌面後半部的收納空間可以屏蔽起來，上方的開放式層櫃則讓人方便取物。另一邊，壁龕中具有深度的櫃子可以放置尺寸剛好的檔案盒。

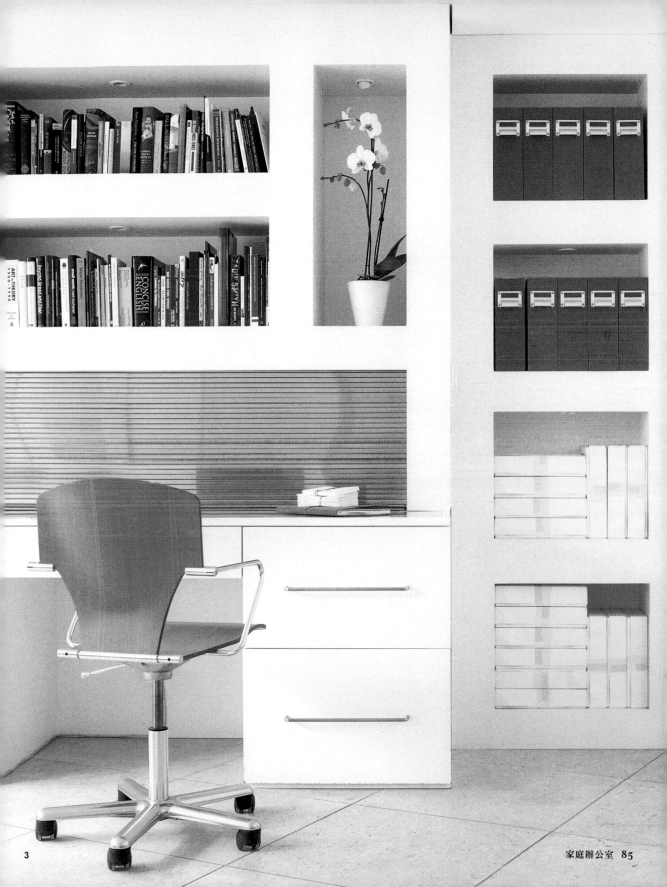

配合主人個性所設計的完美房間，
充滿了秩序、深度、精準與自制。

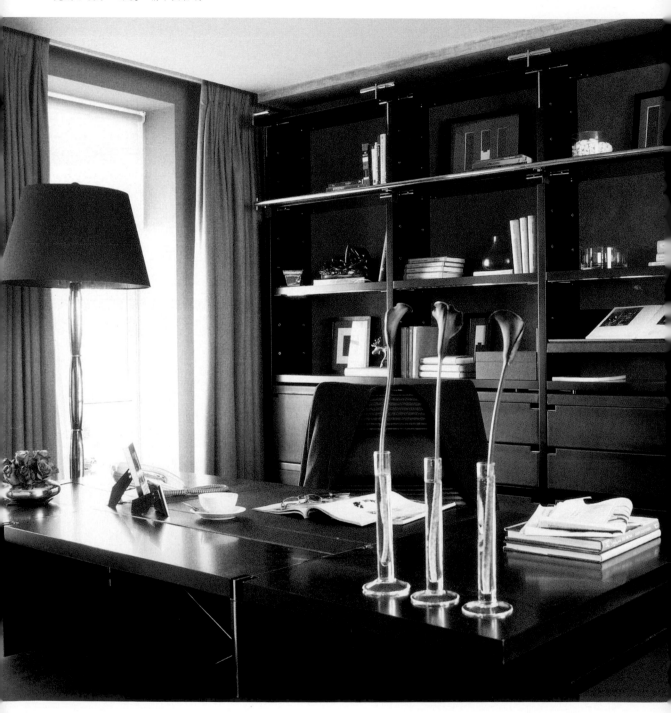

這個個性獨特的工作空間，取用物品相當方便。大部分的收納方式都很奇特，例如大本的書籍和沉重的物品就是用板條箱裝起來。

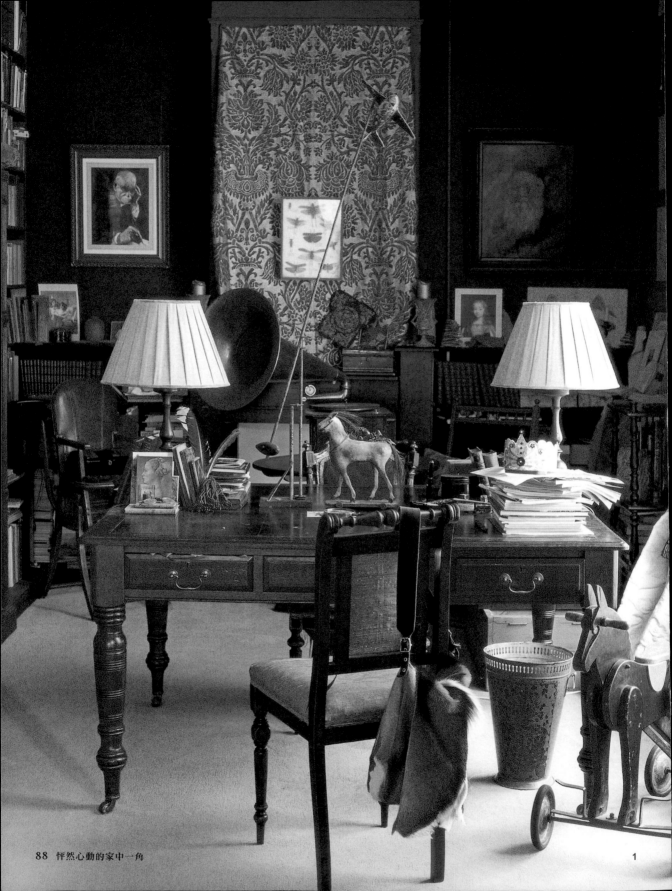

投資一張好的椅子，
這會讓你的工作室看起來
專業許多。

做為家庭辦公室，最理想的房間是目前沒有使用的
空房。但在現今的社會，很難找到沒有在用的空房
間，只能將家中某個房間改成辦公室，不然就是再
隔出一間房間來。

如果要進行改造，大部分的人都會先選擇客房或是
備用臥室，這種房間有現成的電源和門，能更完美
嗎？似乎不能。除非你覺得這裡基本上還是一間臥
室，希望能保留這個房間原本的功能。如果你認為
這就是你想要的，那麼這種改造根本行不通。要嘛
就是把床搬走，把客人安置在別的房間，不然就是
用門簾、帷幕或是家具把房間裡的工作空間隔出來，
然後在這個空間放一個美觀但低調的檔案收納櫃，
客人留宿的時候就可以用來收納文件等雜物。另外，
可以考慮投資一張好的椅子，這會讓你的工作室看
起來專業許多。

1 傳統上，書房是個擺放主人收藏的
空間。這間書房屬於一位真正的現代
收藏家，到處都是稀奇古怪的物品，
有些很珍貴、有些很稀少，每一樣都
很有意思。所有物品都有自己的位
置，並且以最美的姿態展示出來。

2 在這個房間的其中一角，擁有美麗
的擺設，包括藝術與工藝風格（Arts
and Crafts）的木椅、皮面精裝書和古
早的黑白照片。雖然種類各不相同，
卻交織出和諧的氛圍。

閣樓可算是最理想的家庭
辦公室,代表著比較安靜、
不受家人的影響。

閣樓

不過,也很有可能家中並沒有這樣一個空房間,需要另外去尋
找、研究和改造。那個空間可能是閣樓,但高度要夠直起身站
著,這樣比較有可能改造。又或者是儲藏室、地下室,甚至是
車庫。

從許多方面來說,閣樓可算是最理想的家庭辦公室。它位在整
棟房子的頂樓,代表著比較安靜、不受家人的影響。窗戶很重
要,而且天花板越高越好,這種閣樓的條件比較好。你可以自
己進行改造,但建議請個專業的木工師傅幫你規劃那些畸零的
角落,讓這個空間的每一尺每一吋都能發揮最大功用,特別是
如何巧妙地收納。雖然閣樓改建多半不需要另外申請,但一定
要查詢相關的建築法規,以及一些必須的補強措施,例如是否
需要加強地板強度等。

1 在頂樓充滿陽光的一個角落,精巧
的格局與櫥櫃收納提供了簡單卻完善
的工作空間所需的條件。漆成白色的
木製家具、白色的地板,讓這個空間
顯得寬敞舒適。

2 在頂樓空間一個通風的角落,原本
做為工廠的地方劃出了一塊麻雀雖
小、五臟俱全的工作空間。桌燈從原
有的滑輪上垂掛下來,有足夠的地方
擺上桌椅,法式窗戶和漂亮的室內玻
璃門讓照射進來的自然光更顯明亮。

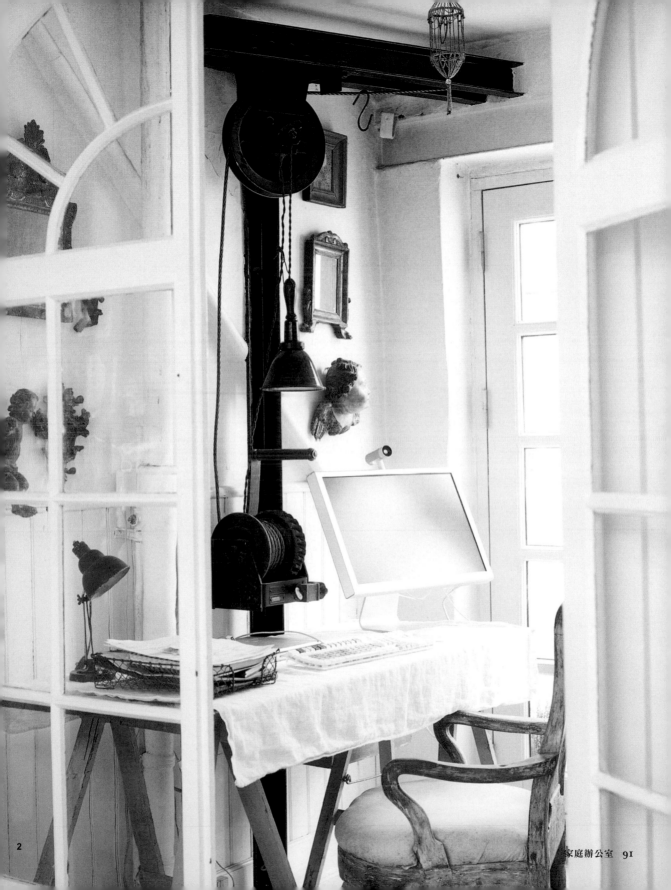

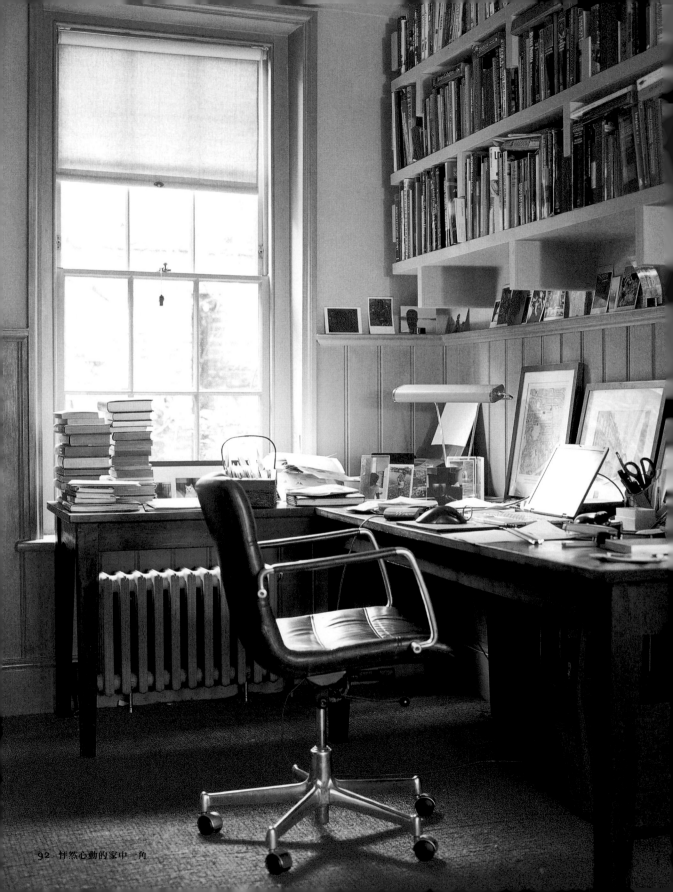

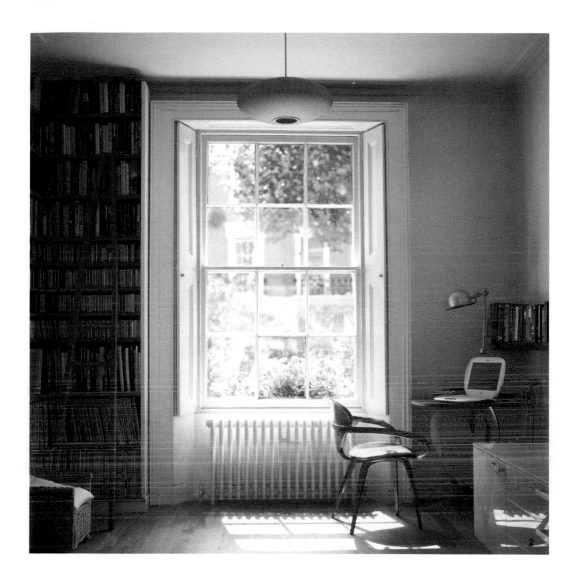

1 無論是多簡單的形式，什麼樣的空
間都能夠釘上層架。在很多時候，要
立即打造一個萬用的工作空間，其實
釘上層架即可。在這個可愛迷人的空
間中，層板上的垂直支撐板將收納空
間分隔成許多小型空格，便於分類。

2 雖然看起來很漂亮，但這個具有時
代風格的窗戶佔去了大部分的外牆，
所以必須另外安排可能的收納空間。
在這裡是釘上一個與天花板齊高的層
櫃，高處的書本需使用圖書館用的窄
梯來拿取。桌椅放在能夠運用到窗戶
透進的自然光的位置。

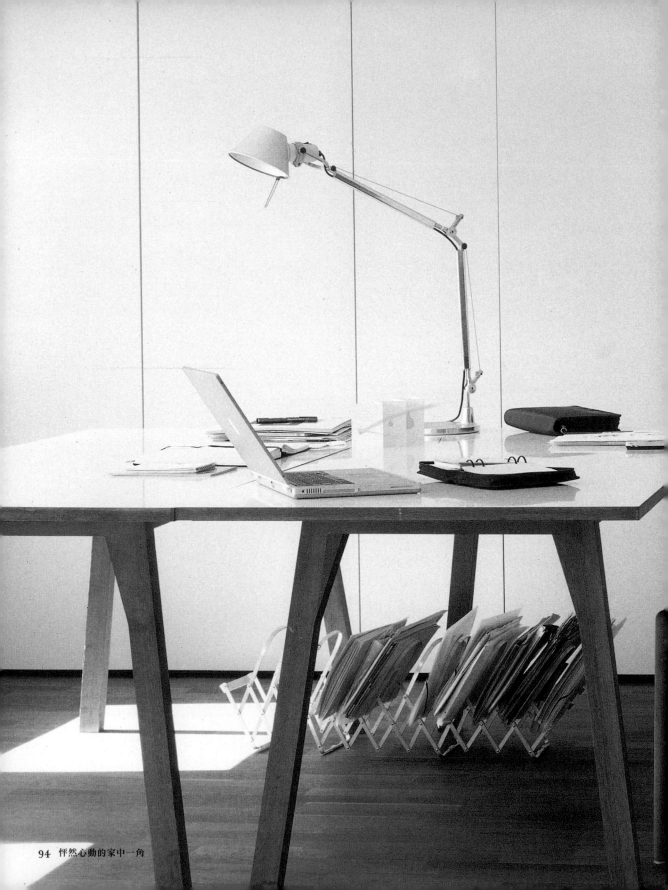

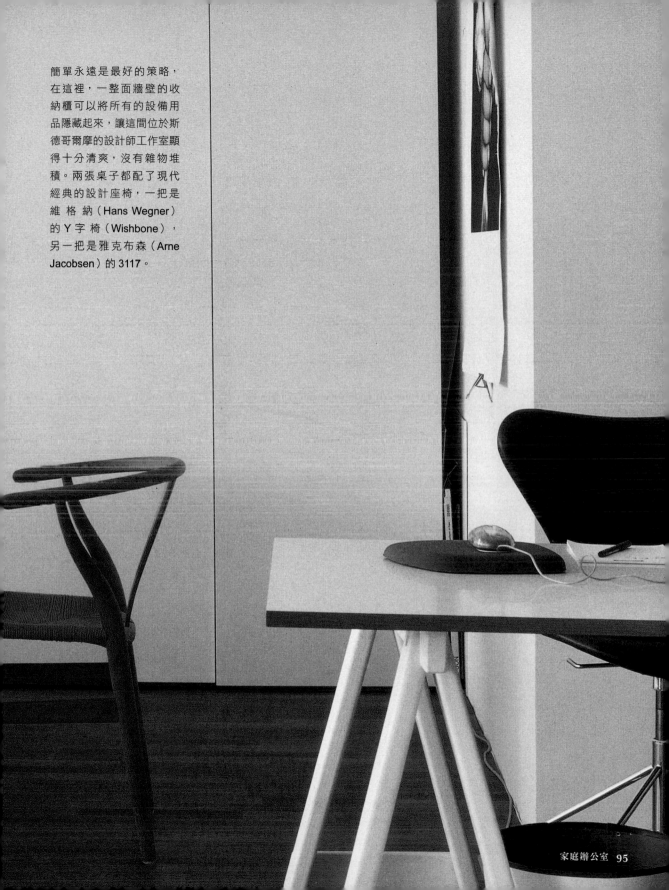

簡單永遠是最好的策略，
在這裡，一整面牆壁的收
納櫃可以將所有的設備用
品隱藏起來，讓這間位於斯
德哥爾摩的設計師工作室顯
得十分清爽，沒有雜物堆
積。兩張桌子都配了現代
經典的設計座椅，一把是
維 格 納（Hans Wegner）
的 Y 字 椅（Wishbone），
另一把是雅克布森（Arne
Jacobsen）的 3117。

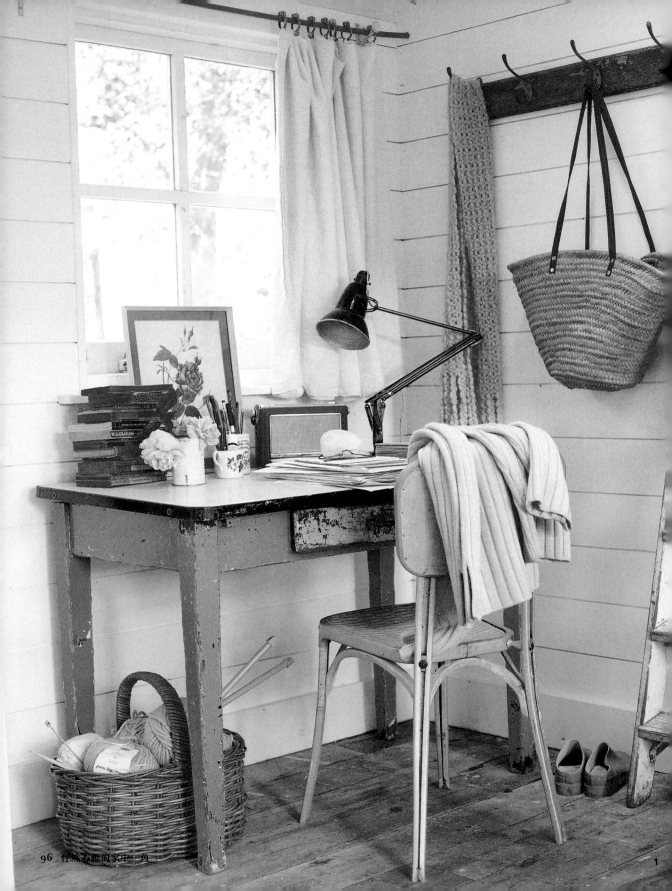

地下室和車庫

搬到地下室或半土庫（編按：建物一半在地上，一半在地面下）是另一種選擇。同樣，一般不需要申請核准，除非想加蓋額外的門窗，不過還是先查詢一下法規比較好。通風、隔熱和防潮屬於基礎的工程，在大部分狀況下，空調也是必備的。如果變動規模很大，尋求專業的地下室改裝公司幫助，會是一個較為聰明的做法。

現代汽車較能抵擋烈日風雨侵蝕，也因為這樣，讓工作空間有了第三種可能的選擇，就是車庫。雖然不常見，但這個空間近來其實多半已經被拿來當成重要但不常用的物品的儲藏室。將車庫的部分空間，改裝成辦公室或是工作室，尤其如果擁有一些大型設備的話，這會是一種非常經濟實惠的做法。改裝整間車庫，代表著某些事前的行政工作必須要先做好，例如查詢產權中是否有任何關於車庫改裝的限制，要加裝或更改門窗的話是否要申請許可等。大部分的情況下，這類型的改裝通常可以順利進行。

1 即使是最簡單的庭園辦公室，或者在這裡要說是庭園小屋，也能布置成非常迷人的樣子，刷白的木地板、上漆的板條壁面、窗邊還掛著窗簾。有些老舊的桌子、一張椅子和牆上一排衣帽掛架，就是辦公的基本設備。再配上一盞堅固的檯燈、收音機、籐籃和一疊書，還能再要求什麼呢？

將車庫的部分空間，改裝成辦公室或是
工作室，是一種非常經濟實惠的做法。

庭園辦公室

在庭園辦公室裡工作，也就是所謂的「到後院倉庫去」，
是漸漸流行起來、創造出一個有用空間的新方式，而且很
多時候是完全「從無生有」。不過要注意，在彼得兔故事
裡麥奎格先生（Mr. MacGregor）的傳統觀念中，一般的後
院倉庫並沒有辦法有效地拿來當做工作空間。倉庫通常沒
有隔熱功能，又很潮溼，夏天熱起來簡直燙死人，冬天則
是冷到無法想像。而新潮的庭園辦公室，其實比較像避暑
小屋，通常都是現成的木屋直接搬過來，已具備隔熱功能，
很多還有雙層玻璃窗。這項產業進步到有些很棒的屋型是
連電路都內建好，只要從主屋牽一條電線過來接上即可。
裡面有木地板，甚至直接配有書架和書桌，而且從家裡走
出來一小段路就到了。小屋的價格與形式差異很大，田園
風、懷舊露台風、當代甚至帶了點未來風。最棒的是，根
據小屋的面積，大部分情況下通常不需要申請建築許可（不
過照例還是最好先詢問當地管理營建的單位）。

將斜頂下的閣樓打造成一間寬敞又齊
全、兼具實用性與創造性的辦公室。
結實的木桌、椅子，外加一張做為收
納檯面的桌子。配上優雅的桌燈，甚
至另外又多擺了一個美麗的燭檯。

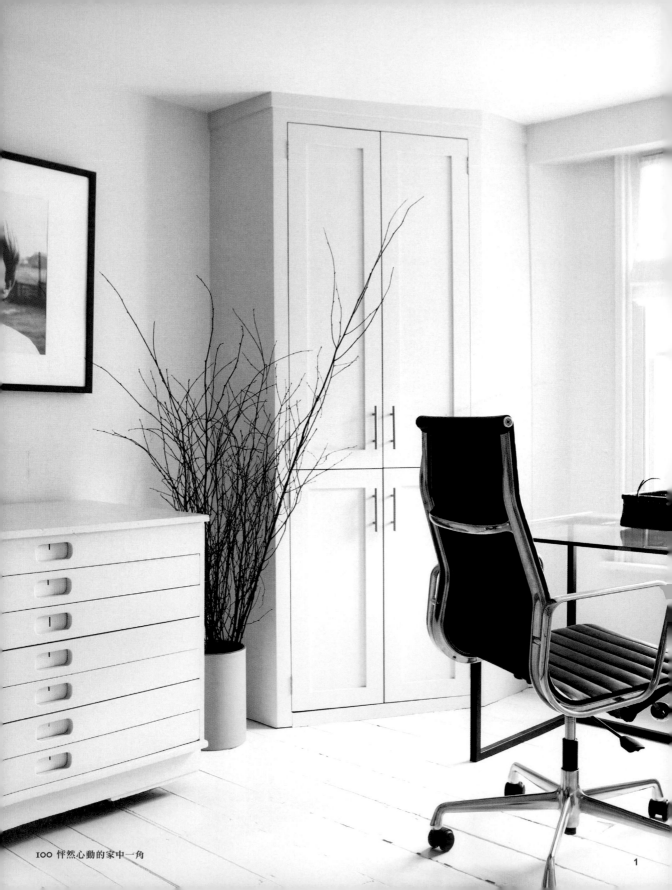

維持整齊和秩序感

無論最後決定將辦公室設在哪裡，最重要的概念就是要和家庭生活區分開來，生理和心理都要保持距離。同樣重要的是，在這個新的領域中，必須要維持一種秩序感。一個私密的空間應該要能滿足我們的心靈，而只有在凡事井井有條的狀況下，心靈才有可能獲得滿足。對很多人來說，秩序這項美德得來不易，但這是一項必需品，絕對不是奢侈品。對於任何一個充滿待處理文件的空間來說，都需要一套維持整齊清潔的方法。地方越整齊，我們需要使用的空間就能越精簡。首先要做的，是辨識我們會需要處理怎樣的紙張、活頁檔案等文件。接下來，就是決定到底要把這些東西放在哪裡，這是指工作空間裡的確實位置，而不是籠統概略的某一帶、某一塊，而且要依循「僅知原則」（need-to-know）：每天都會用到的資訊放在手邊，其他需要但比較不常用的東西可以離遠一點。原本就整齊的地方比較容易保持，一旦開始堆積就會一發不可收拾。人類原本就是看到有東西放在那兒便會覺得繼續堆上去沒關係，這樣感覺很自然、很方便。但是堆得越高，就越不容易減少雜物的數量。

1 若是想將小房間或是小角落打造成工作空間，重點就在於格局簡單和沒有雜物。將所有物品都藏在門片後，然後使用統一的黑白色調。

2 就算是看起來無法改造的空間，也可以變成可用、好用的辦公角落。這是一間由馬廄改裝而成的房子，天花板很高，沒有隔間。為了方便使用，因此做成幾個夾層，其中之一便是做為這個辦公室。地面鋪上大理石花紋的合成樹脂地板，營造出海邊小屋的感覺。

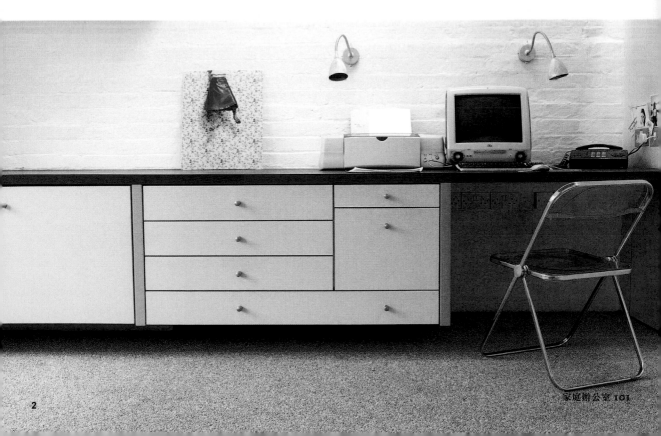

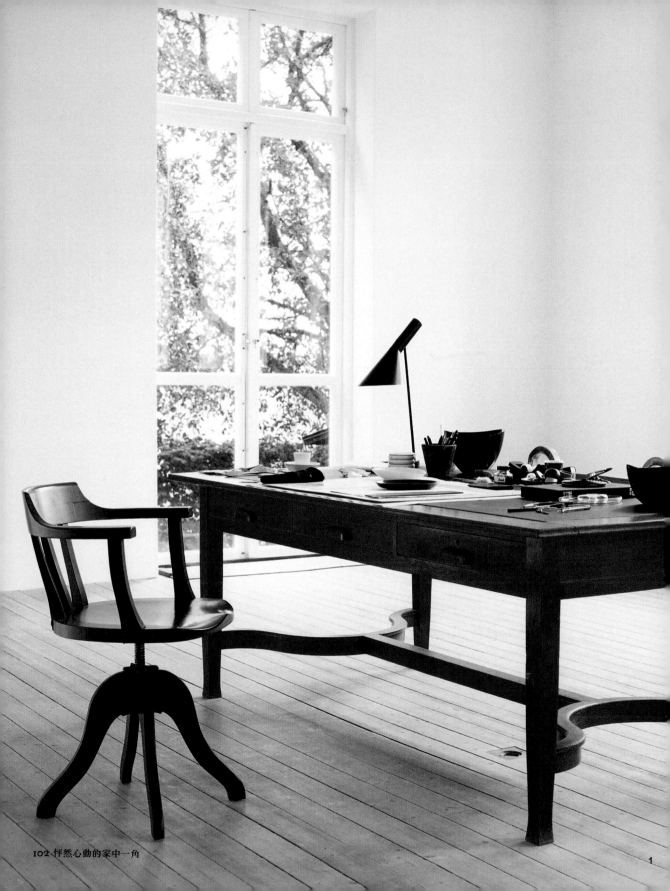

專屬自己的私密空間，愛怎麼布置就
怎麼布置，不需要昂貴的裝潢。

一旦擁有了自己的新空間，就必須去思考要用什麼
樣的設備、如何裝潢。繪畫和工藝通常會有獨特的
需求和固定位置，而辦公空間設計的難度則多半會
稍高一些。也許第一個基本原則會是不要仿照其他
辦公室，以及你所看過的辦公室格局。這裡是屬於
你的空間，不需要什麼公司的氣息。雖然電腦、
印表機、傳真機等設備是一間辦公室要能流暢運作
的重要工具，但在這裡這些東西不需要佔據主要空
間，如果你喜歡，放在架上或是藏在門後都可以。
每一間辦公室都需要的基本備品通常以文具為主，
但編寫庫存必需品時，沒寫到的總是比寫到的多得
多，因此羅列家庭辦公室用品的清單永遠無法充分
完備，也無法一體適用所有情況。筆者撰寫本書時，
新產品仍持續在設計、製造、販賣，讓我們的生活
變得比以前更輕鬆、更有生產力。而且透過產品目
錄和專業廠商，最新、最好、最適合你的產品其實
一點都不難找。

1 在這個極簡主義風格的房子裡，這
間工作室享有非常充足的自然光，家
具也是經過精挑細選，書桌來自一座
瑞典的城堡，椅子是拍賣買來的，桌
燈則是雅克布森（Arne Jacobsen）所
設計，經典的 1950 年代風格。

2 一個適合獨自靜坐與沉思的地方。
因為是專屬自己的私密空間，愛怎麼
布置就怎麼布置，不需要昂貴的裝
潢，只要簡單上漆的木地板和白色的
牆面。

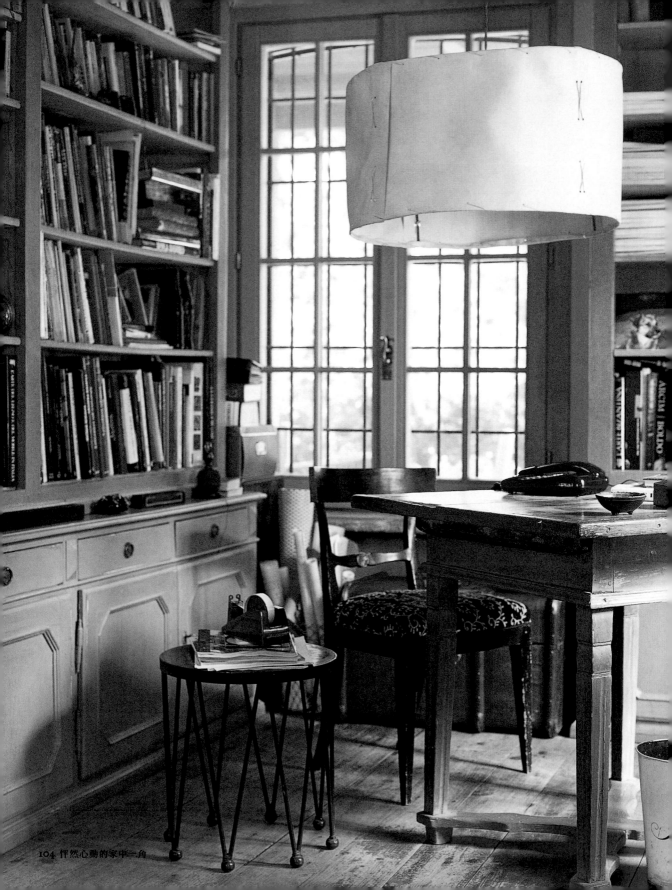

家庭辦公室考量要點

■ 如果是在家上班，而且需要在辦公室中召開會議，就心理學角度來說，桌子應該要面對門口，而非牆壁。

■ 裝潢辦公室之前，先分析個人的收納需求，確認所有需要的物品在這裡都能隨手可得。

■ 在這個私人空間中，不需要使用那種層層疊疊、看起來像褪色的色調。可以採用自己喜歡的顏色，要同時能振作精神與安穩神經。

■ 家庭辦公室不要使用裝在天花板的日光燈，建議用主要工作用燈與柔和環境照明這樣的組合。

■ 花一點時間找一盞好桌燈，除了要適合你的工作內容與配置，也要兼顧美觀的外型。

■ 每一件重要且必須的設備都要有插座可以使用，需要常常拔換插頭是一件讓人再生氣也不過的事。

■ 在家工作的人都一定需要電話，所以辦公室裡要有電話插座或無線電話。同樣地，如果需要網路的話，就要有網路線插座或能連上無線網路。

在這個樸素的鄉下房子裡，打造了溫暖的家庭辦公室，這是個可以安靜工作的理想空間。可以運用的地方都做成了高到天花板的落地書櫃，下半部是抽屜和有深度的門片櫃，中間空出來的地方剛好可以擺上書桌、邊桌和椅子。

在窗戶邊的一個角落，旁邊的窗簾半遮掩著，讓這個工作空間顯得非常隱密。桌椅都漆成和房間一樣的無色調，因不太突出，確保了個人的隱私。

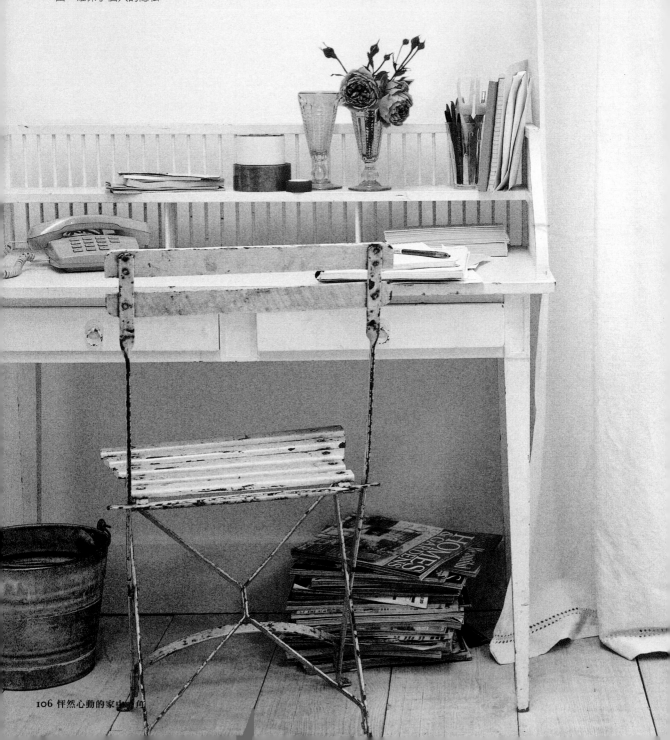

共用的空間

如果在家上班，卻又沒有獨立的空間可以當成辦公室，至少也要找到一個最不受打擾，也能專心處理工作的地方。在這樣的情況下，辦公室和家庭生活能夠有所區隔的概念就更為重要。從心理層面考量，就能理解工作空間與其他生活空間重疊，也就是和他人（通常是家人）共用一個區域。最重要的是，你和別人都覺得這塊工作區域就是一個屬於你的獨立房間。因為，不管這個工作空間有多小，除了牆壁和門窗之外，這裡所有的東西都屬於你，你身邊的每個人都一定要認清這一點。

1 在走道的盡頭打造出一塊小而精巧的工作空間。一邊是高高的書櫃，另一邊則是可供兩人同時使用的長書桌。

2 在走廊上細心布置出這樣一個小小空間。這張尺寸略小的書桌成了工作的據點，可以擺放私人物品，辦公用品也有地方收納。

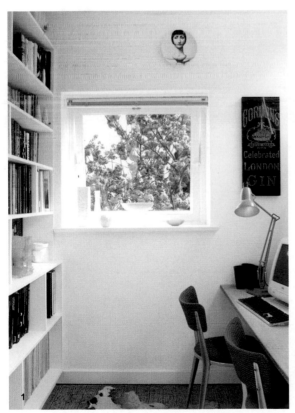

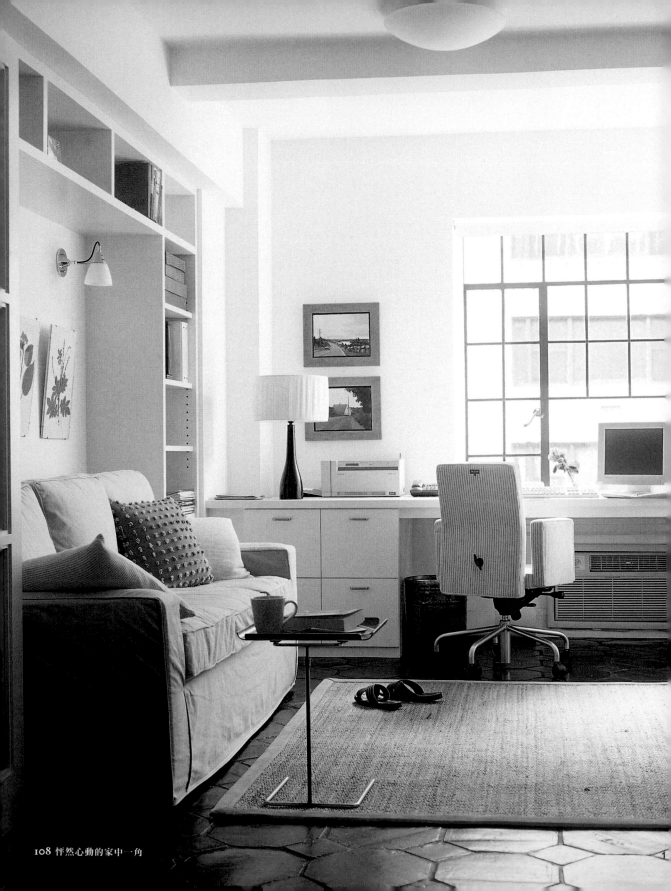

若要在客廳布置一個屬於你的辦公室或工作空間，
書桌或工作桌就會變成這個空間的一部分，那麼桌
面就必須成為一個神聖不可侵犯的領域，只能放你
的東西，在任何情況下，別人的杯子、書本、報紙
統統都不可以堆在這邊。可能的話，把書桌和其他
配備擺到窗戶前，這樣不但能享受到珍貴的日光，
而且窗戶本身就會產生一種視覺效果，將桌子周邊
的這塊區域區隔出來，即使客廳正在進行其他活動
也不會有所妨礙。

把書桌擺到窗戶前吧～
好好享受珍貴的陽光！

1 一個真正能使用、兼具兩種功能
的房間，可拉出的沙發床，讓這
裡成為一間備用臥室。而所有物
品都能各歸其位的完整抽屜系統
櫃和嵌入式書櫃，又讓這裡具備
家庭辦公室的功能。

2、3 這間位於倫敦的別緻公寓展
現了多功能空間的概念，在同一
個區域結合了精緻的起居空間及
小而美的高效率工作空間，同時
又能與其他地方洗鍊的風格相搭
配。其中一扇窗由半透明的玻璃
磚砌成，兼顧了隱私與透光。辦
公桌椅巧妙地藏身在沙發後面。

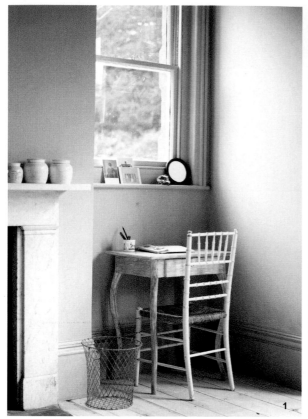

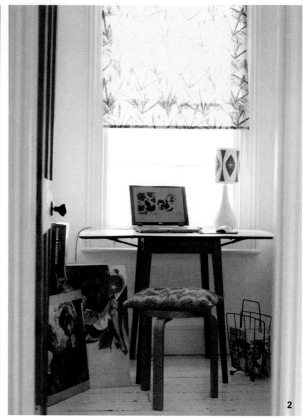

外觀其實是最容易在視覺上區隔出地盤的做法。如果兩個區域在建築架構上無法劃分，那麼可能就會需要採用和大空間相同的風格與色調，稍微能與其他區域融合，避免風格間的衝突與不協調。就算不用完全相同，也要挑一個可以搭配整體架構的風格，選擇的家具也要能在這個大環境中看起來不會突兀，可以挑選一張能當餐桌的書桌，或是一張裝飾性較強的漂亮桌子。

1 一個窗戶下、壁爐旁的死角，擺不下一般的家具，但可以放一張小小的寫字桌和上了漆的優雅竹椅。

2 這間有窗戶的儲藏室，可以當成衣帽間，也很適合拿來做為小小的工作室。

3 兩扇窗戶中間的死角，因為擺了書桌和雅克布森（Arne Jacobsen）的「大獎椅」（Grand Prix），並搭配上多彩的非洲織品、面具和工藝品，而顯得活潑、精巧又美觀。

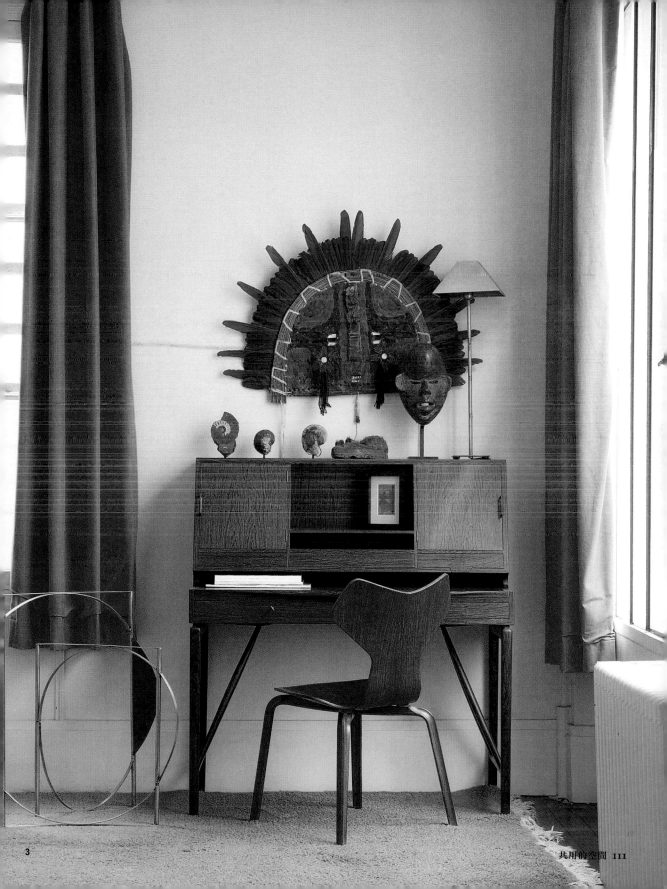

位於曼哈頓的改裝挑高閣樓裡，半面
的隔間牆劃出一塊隱密的工作區域。
在這個空間中，有著多功能的層架供
收納物品，還有整面牆那麼長的桌面
可以使用。

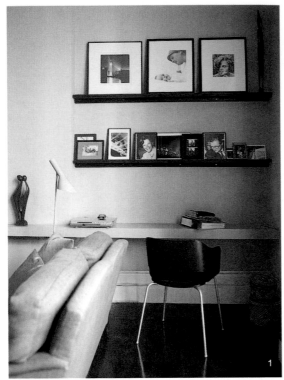

反過來說，如果客廳夠大，可以用隔間家具劃分出一個區塊，但不要另外再隔一個小房間，這樣只會變成兩個狹窄、不舒服的空間。要是你家幸運地是個光線充足、寬闊挑高的空間，也許可以從屋子的結構下手，不但兼顧了格局，也顧及隱私。在預定做為書房的位置，砌上一堵與結構牆面垂直的矮牆，形成一個隱藏的 L 型工作空間，L 型牆的內側足以擺上大桌面的書桌、層架與收納用品；L 型牆的外側則可以做為客廳擺設的一部分，掛上照片、圖畫或是放置家具。

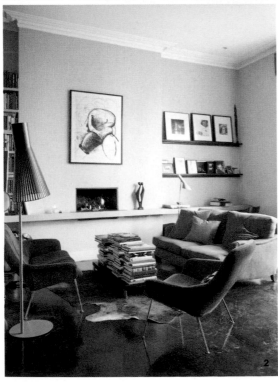

1、2 在這間單房公寓中，客廳的一小角布置成了工作的空間。其中一面牆釘上了長條的層板，高度約在成人的腰部。壁爐和窗戶中間的壁龕部分，層板變寬變深，剛好可以當成桌面，加上舒服的椅子和工作燈，就是一個舒服的工作空間。

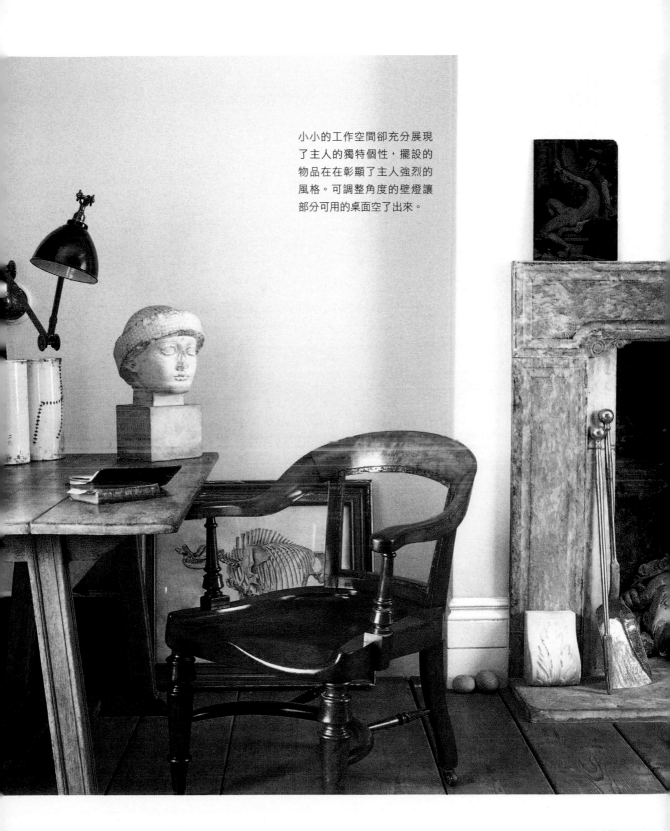

小小的工作空間卻充分展現
了主人的獨特個性，擺設的
物品在在彰顯了主人強烈的
風格。可調整角度的壁燈讓
部分可用的桌面空了出來。

1 臥室其中一面垂掛著厚厚的窗簾，
背後是一整牆的收納空間和一張桌面
組成的工作空間，所有需要的物品都
整齊地放在這裡。休閒放鬆的時候可
以把窗簾拉上，將工作空間巧妙地隱
藏起來。

2、3 特別為了這個空間打造的精巧木
製風琴屏風，將舒適的工作區域和其
他空間隔絕出來。窗戶搭配上寬板的
百葉捲簾，讓這個空間顯得更為隱密。

善用隔間家具

如果覺得這樣的做法以後無法變動，還可以採用另一種設計，而且非常簡單，就是擺上一扇屏風。這比砌牆來得輕巧又容易改裝，而且通常十分美觀，兼具心理上與實際上隔間的功能。現在有許多形式的摺疊屏風可供選擇，從古典到現代，任何一種裝飾風格幾乎都能運用。甚至還可以簡單地用三夾板做出屏風，並依照個人喜好塗漆、貼紙或包布。

活動書櫃也是一個不錯的選擇，厚實的背板可以當成隔間牆，書本可以朝外放置，或是朝裡做為個人的書架和收納空間。若是空間足夠，可以將兩個活動書櫃背靠背擺放，收納功能會更完善。或是運用座位做為區隔，例如擺上一張沙發或兩張椅子，雖然不盡理想，但至少在心理層面有區隔的感覺。

要是共用的空間是臥室，那麼可以使用從天花板滑軌垂掛下來的厚拉簾。花樣也許能搭配窗簾或床的裝飾用布，還有掛氈、披肩，甚至是顏色鮮豔的毯子，都可以用來隱藏辦公空間。

一扇屏風兼具心理上與實際上隔間的功能。

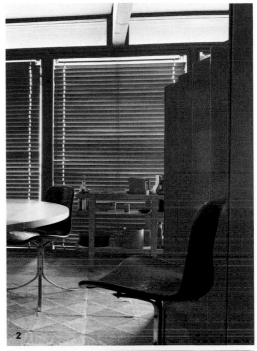

1

檢視每個角落

如果想將工作區域和客廳、臥室劃分開來，那麼就得在家裡另尋一處能夠提供隱私和收納個人物品的空間，最好的辦法就是用稍微有點不同的眼光來檢視家中的每一個小地方。在我們熟悉的空間裡，常常會依循慣用的動線來移動，每天注意到和忽略掉的事物都一樣。我們走過壁龕旁，經過樓梯間，但完全不會注意到樓梯下的這個角落。還有像櫃子，沒仔細想的話，許多人都搞不清楚家裡究竟有多少櫃子、這些櫃子都在哪裡。

所以在家中很安靜的時候巡視一遍，也許是趁著家裡沒人，或是其他人都有事情在忙的時候。哪邊有可能成為工作的空間？哪扇窗前可以擺書桌？哪個角落可以收納我的東西？哪個不容易注意到的角落可以放置一些資訊設備？同時，想想如果是在理想的狀況下，會希望自己的空間想呈現出什麼樣子。要看得到風景嗎？還是要有自然光？或是一個聽不到太多雜音的地方？

先從任何一個可能的角落檢查起，那些在規劃家庭辦公室時常會視而不見的地方。就算空間太小，沒辦法放大件的家具，但只要仔細選擇家具和設備，就能在這個角落布置出一個最棒的家庭辦公室，乾淨整齊、功能完備，又不會與大空間的用途和動線產生衝突。一張書桌（有抽屜的比較好）便能隔出一塊小天地，足以擺放小型檔案櫃或抽屜櫃等活動家具，周圍牆面還可以釘上層架，這樣要收拾得井井有條就很容易了。如果覺得這樣以後格局不好改變，這個繁忙的工作角落甚至可以採用行動辦公室的方式：筆記型電腦的工作站，加上當做檔案收納櫃的層架手推車。

1 用一扇拉門將這個密室般的辦公室與外界隔絕。這裡的大小足夠放上一套桌椅，只要把門拉上，從外面完全看不出裡頭居然有個隱密的空間。

2 像幅畫般地美麗，這張具有時代風格的書桌，與這個同樣具有時代風格的美麗會客室非常搭。掛在書桌上方的小圖畫是種迷人的裝飾。

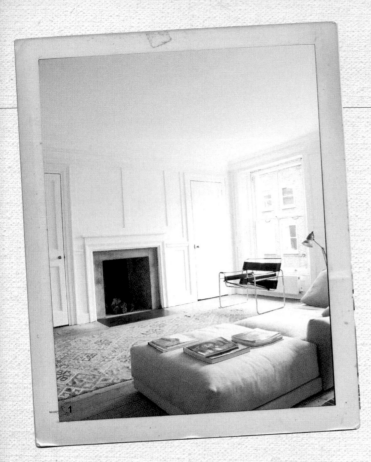

■ 設計案例 4

運用房間特點打造收納空間

獨棟住宅，尤其是十八世紀和
十九世紀初期的房子，都是依照經典
理想的比例建造，通常每個房間的線條
都很簡潔，只需要擺上幾件精挑細選
的家具即可，而日常用品全都收在
內建在牆壁裡的儲藏室中。

建築師斯莫利（William Smalley）住在蘇活區
一棟十八世紀典雅建築的高樓層，他活用
了這種房子的特點，在這個經典比例的房間中，
典雅的壁爐兩旁，美麗的護牆飾板後面，兩個原
有的儲藏室被改裝成高功能、高效率的辦公收納
系統。一邊是所謂的電腦媒體中心，電子設備、
收納盒和文件檔案都放在這裡。壁爐的另一邊則
是私人參考圖書室，書本和雜誌都收納在從天花
板落地、又高又深的書架上。和房間中性的冷色
系相對應，兩個儲藏室裡都漆成對比色，但不會
太過鮮豔，也不算暖色系，而是非常十八世紀的
色調。

1、2 在這間壁面鑲板的客廳裡，壁爐兩
旁的儲藏室改裝成家庭辦公室的收納空
間，一邊擺放工作用品和設備，靠窗的
另一邊則是參考書和雜誌的家。

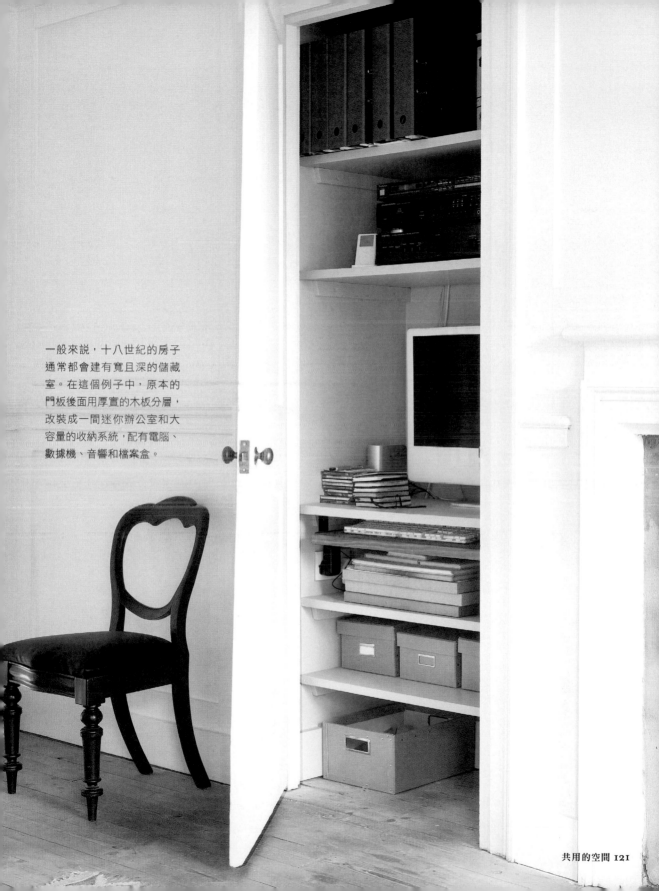

一般來說，十八世紀的房子
通常都會建有寬且深的儲藏
室。在這個例子中，原本的
門板後面用厚實的木板分層，
改裝成一間迷你辦公室和大
容量的收納系統，配有電腦、
數據機、音響和檔案盒。

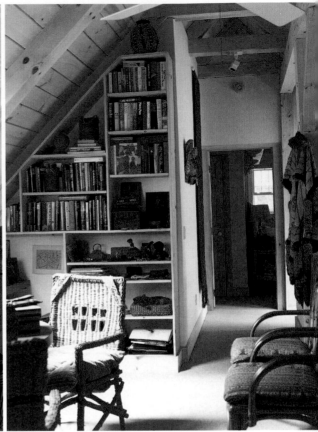

櫥櫃和走廊

再來就是櫥櫃裡的辦公室。很多時候，一個較深的櫥櫃會是個可以收起來的理想辦公室。很多公司都注意到這點，於是推出了許多有趣的系統設計，外表看起來像是普通的櫥櫃，但是打開來會看到一張可以拉出來的工作檯面，還有電腦用的鍵盤架、主機架、螢幕架等，以及內建的檔案收納櫃。櫥櫃裡的直立面釘上淺窄的層架，門片內側設有留言板，所以只要加張椅子就可以開始工作了。椅子可以很方便地放在櫥櫃外。

走廊是另一個不會馬上想到可以當成辦公室的空間，但只要稍加規劃，卻意外地是個很好用的地方。可以沿著牆面在一般書桌的高度釘上整片層板，或是可以加上鉸鍊，做成不使用時可以垂下放下、與牆面平行的樣式。檯面上方則可以釘上開放式書架，如果是封閉式空間，採用有門片的櫃子把文件和辦公設備隱藏起來會更好。

1 樓梯底下的空間多半可以擺張桌子或改裝成工作空間。記得桌子的尺寸一定要符合空間的大小。

2 屋簷下的三角空間改裝成精巧的專屬辦公區域，自然光在這裡靜靜地流洩。

3 一看就知道是某個大房間的一角，但要再多看幾眼才會發現其實這是個個人的工作空間。這張典雅的翻蓋寫字桌，兩邊各擺了一張造型突出的椅子，得靠桌上的那盞工作燈才能彰顯自己的存在。

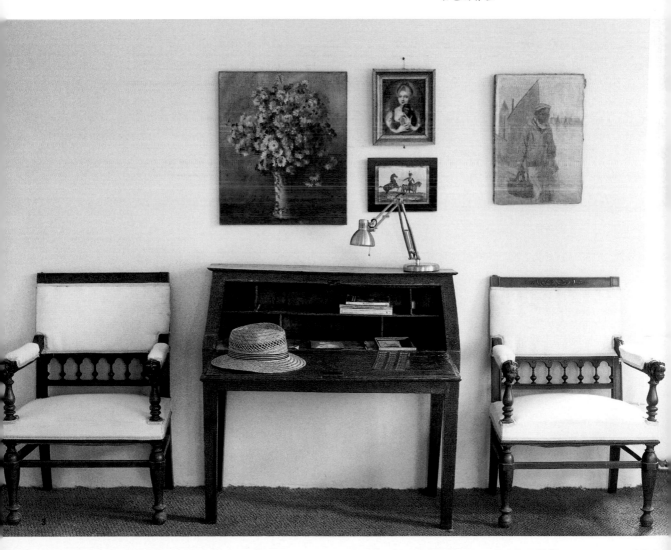

樓梯頂端和轉角平檯

如果你家是舊式房子且有很多樓梯，那麼可以在樓梯頂端的空間，釘上一張桌面，甚至放上一張小型的活動書桌，這個地方很適合放一張漂亮又實用的書桌。或許牆上可以釘個小書架，或是一組懸掛式層架。

也許還可以利用樓梯轉角的平檯部分，這也會是個理想的工作空間，在房子裡但結構上又能當成獨立的區塊。我很幸運地住過一個房子，樓梯平檯有扇窗正對著旁邊的花園。這塊地方不大，但夠放一套桌椅，兩邊牆面還可以釘上一對小書架，是個工作的好地方，當然，也很適合看著花園發呆。

許多房子裡最基本、但也最容易忽略的空間，就是樓梯下的這塊地方。可能是順著樓梯的斜度做成儲藏室，又或者是一塊開放的畸零空間。但無論如何，依照高度和深度的不同，通常都可以拿來當做完整的辦公空間，即使工作桌得擺在外頭，至少能做為收納的地方。

1 樓梯頂端這個通常用不著的空間，剛好可以拿來擺上一套桌椅和檯燈，還能放一個收納櫃。

2 狹窄走道的盡頭是一座旋轉梯，而櫥櫃多餘的空間可以拿來改裝成辦公的區塊，還可以隱身在門片後面。

3 小張的桌子靠在矮牆邊，旁邊則是一組壁掛的書架，讓這個讀書空間看起來非常均衡完善。

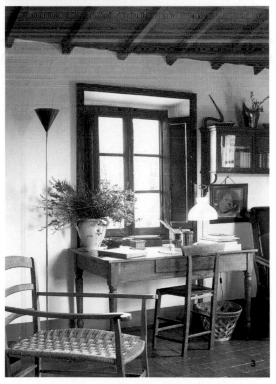

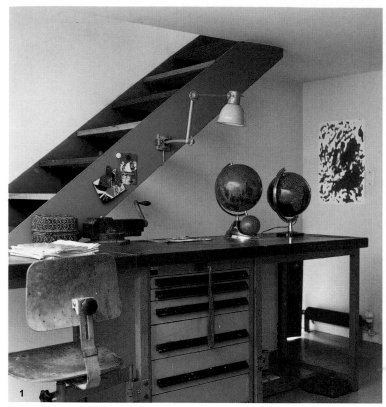

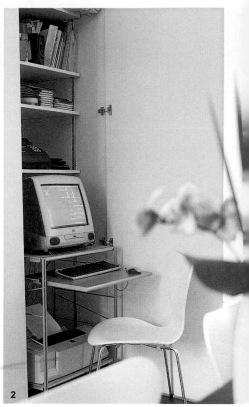

最後，如果真的找不到夠大的空間同時容納工作檯面和收納用品，那麼起碼要找個地方，能把文件檔案和用具全部安全地放在一起，不會受到「清理乾淨」的危險。

在家工作最困難的問題之一就是，必須常常把文件搬來搬去。如果在書桌和電腦之外，還能空出一個整齊的專屬收納空間，那麼這方面的問題就變得簡單許多。

1 從任何層面看來都是巧妙成功的工作空間，堅固的可調整工作燈裝在樓梯的側邊上，書桌剛好可以擺進樓梯下的三角空間。

2 在這個現代風格的飯廳裡，打開不起眼的櫥櫃，裡面是一個完美的工作空間，配有可拉出、設備完整的資訊工作站。

3 樓梯下的三角空間嵌入層架和桌面，就變身成為精巧的櫥櫃辦公室，將這個畸零角落的功能發揮到極致。

許多房子裡最基本、但也最容易忽略的空間，
就是樓梯下的這塊地方。

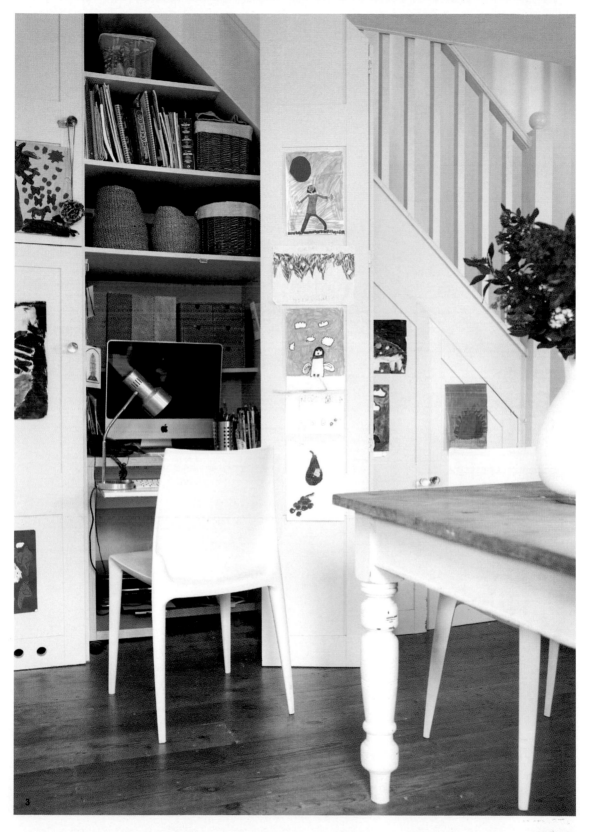

3

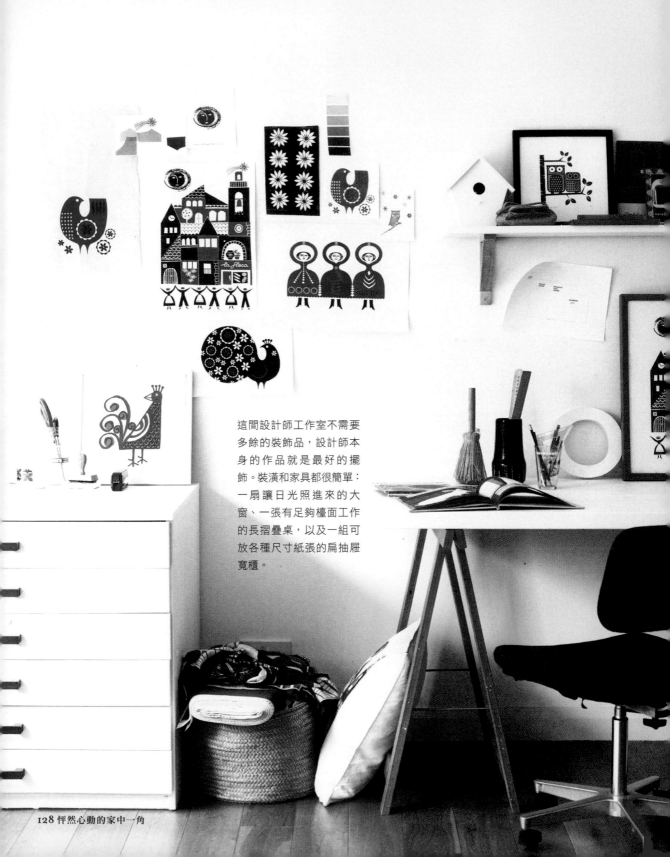

這間設計師工作室不需要
多餘的裝飾品，設計師本
身的作品就是最好的擺
飾。裝潢和家具都很簡單：
一扇讓日光照進來的大
窗、一張有足夠檯面工作
的長摺疊桌，以及一組可
放各種尺寸紙張的扁抽屜
寬櫃。

刺繡縫紉、工藝與美術工作室

世上最高級的奢侈享受之一，就是擁有自己的空間
自由地創作，真是愉快！沉浸在珠寶製作、揑陶、
繪畫素描、縫紉刺繡中，在這個屬於你的空間裡，
所有的工具、作品和靈感都圍繞著你。我認為這是
比擁有一間充滿迷人書籍的書房還要享受的事。

很多人是單純享受創作的快樂，但也有很多人是將
創作當成事業在經營，無論是屬於哪種情況，重要
的是都會需要一個整齊有秩序的空間，尤其如果這
個空間是附屬於另一個房間時。

若是想將創作做為事業經營，那麼也會需要一個管
理交往往來的地方，一個能夠將文件記錄歸檔收納，
並具備所有工作元素的地方。即使簡單到只有一張
工作桌，下面塞了兩個小檔案櫃或是文件抽屜櫃也
無妨。

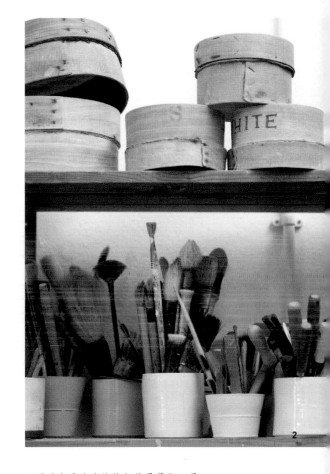

1 可以自己改造的花瓶蓋果醬瓶，是
回收再利用的最佳示範，非常適合用
來收納小東西，如絲線或圖釘。

2 使用材質、大小不同，但外型相同
的容器，可以展現出一種和諧的氛
圍。所有刷具都插在白色瓷杯裡，顏
料則收納在便宜的圓盒中，一個個堆
疊起來。

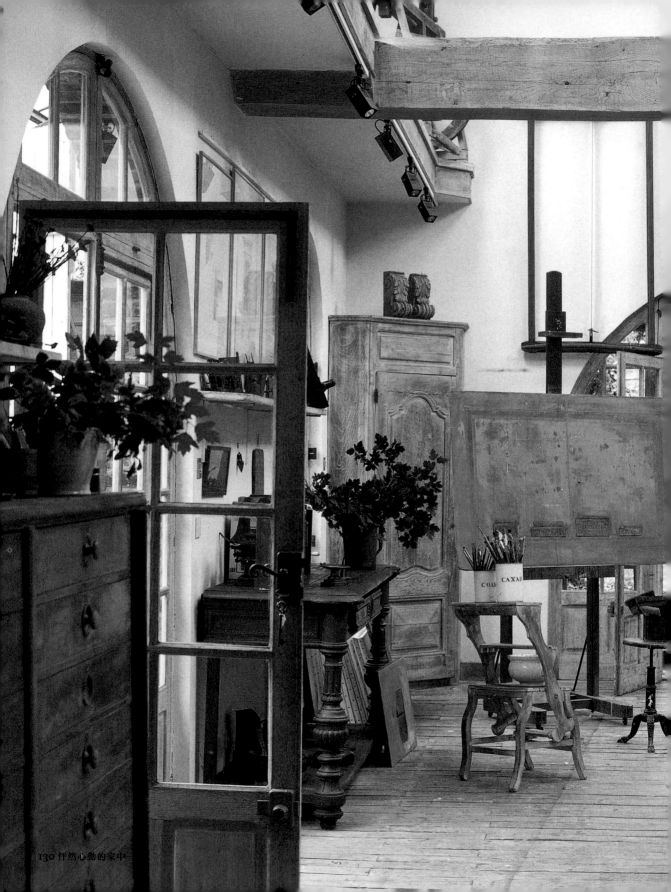

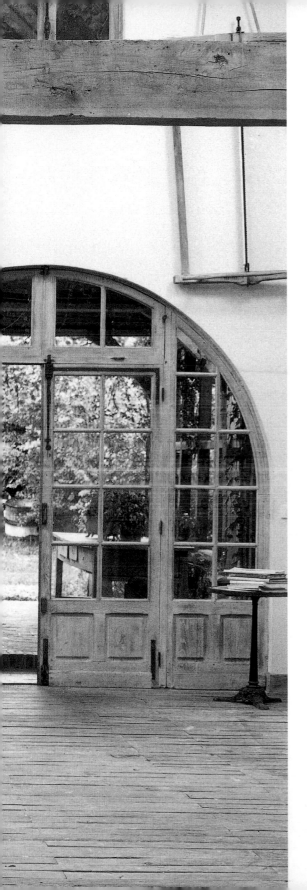

在這些基本的事情處理好之後，接下來就是要思考你所需要的設備、工具和材料，以及這些物品放置的地方，特別是大型物件。跟其他房間相比，這裡的物品必須樣樣俱全，而且每一樣東西都一定要有屬於自己的位置。大件必需品，像是縫紉機、人形模特兒、製圖桌、拉胚機或畫架等，通常會佔掉很多空間，所以要好好規劃這些工具該怎麼安置在你喜歡的格局裡。可能需要大型的開放式收納，例如活動金屬貨架、可調整的木製層板或架子，拿來放置尚未燒製的陶器、大捲布匹或是大張畫布。

位於諾曼第的一間舊穀倉改裝成的藝術工作室，非常舒適豪華，擁有足以收納所有材料器具的櫥櫃，還有可以安置許多畫架和工作檯面的空間，自然光來自四面八方，非常充足。

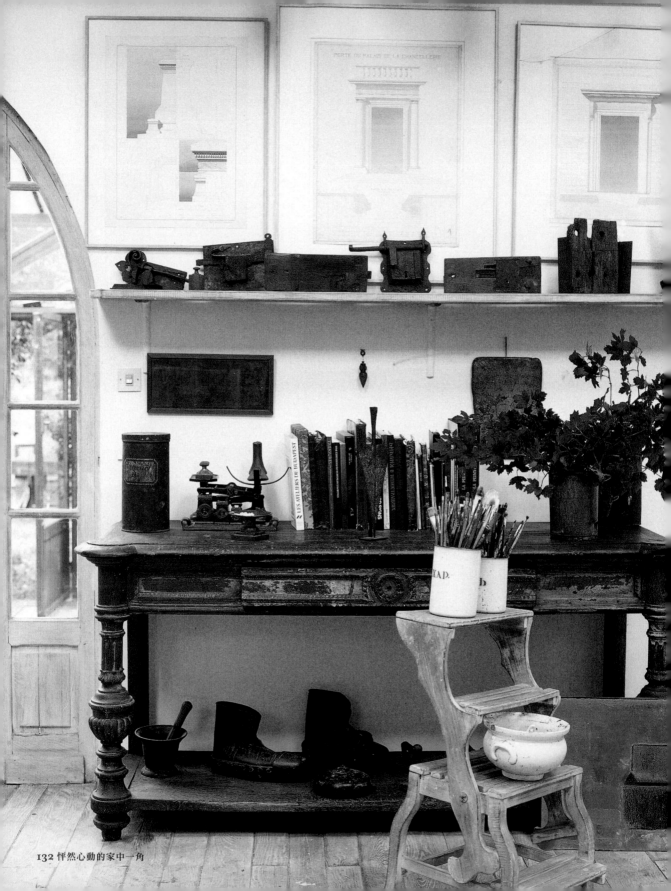

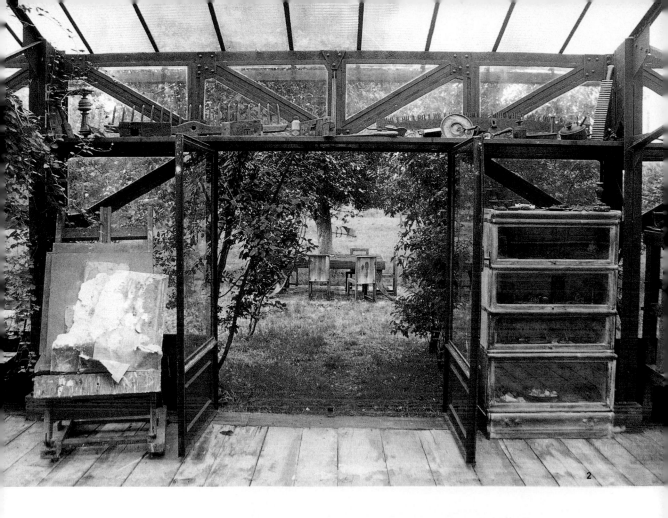

1 這應該算擺設還是用品呢?兩者都是。精緻的古董邊桌上擺放著繪畫用具,包括了顏料的研磨器具、木頭鉸鍊、一筒筒的刷具和磨損的工作靴。

2、3 類似涼亭的簡單棚子創造了一個寬敞的工作空間,地上鋪的是粗木地板,天花板則是透明防雨的玻璃。

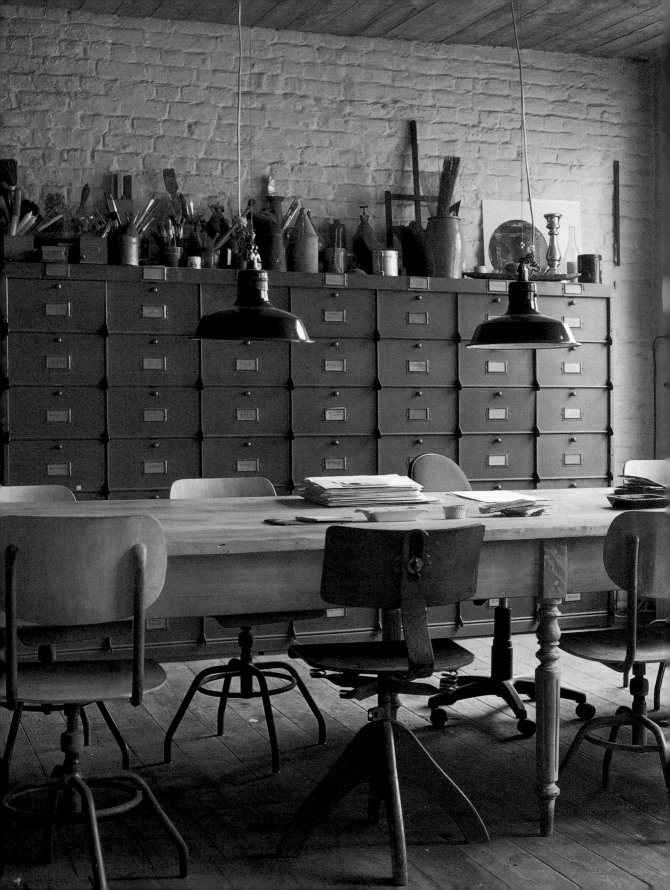

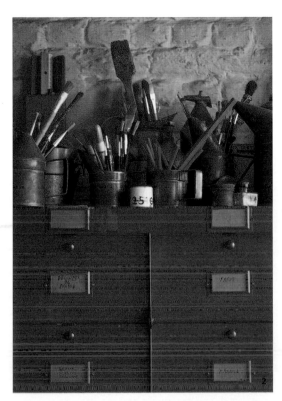

1、2 多人共用的工作室必須讓每個人都享有足夠的創作空間，有秩序的收納是共用空間的重要關鍵。在這裡是使用佔據了整面牆的二手檔案櫃，一格格的深抽屜可以收納所有的物品，同時把桌面空出來。室內的照明採用從天花板垂掛下來的燈組，橫跨了整個共用的工作桌面。可調整的各式工作椅排列在桌子兩旁。

物品的收納

也要考慮創作時需要的小型工具，例如顏料和畫筆、針線、毛線球等，該怎麼收納用起來才會拿得順手。可以試試一目了然的開放式收納，或是整齊地放在門片櫃裡。市面上有非常多經濟實惠的收納選擇，尤其是小東西的收納，只要你想得到，幾乎是應有盡有。舉例來說，一個合適的活動櫥櫃就是個妥善的收納空間，而且還能藉機隨手做環保，循環再利用。整套的臥室家具，包括成組的衣櫥、櫃子和床，現在已經不再流行。我們可以在二手店或搬家大拍賣找到很多還可以用的舊衣櫥，第一眼也許會覺得很醜，但重新上過一、兩層漆之後，櫃子本身（尤其是雙開門的那種）就會在一瞬間變身為創作中心。櫥櫃內建的層板及門片內側可以放置小物的收納空間，可以用來收納畫具、針線和編織工具等。

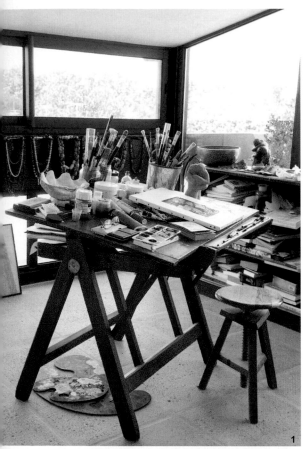

基本的抽屜櫃也可以拿來收納創作工具，只要使用輕巧的板子來分隔空間，就能簡單改裝成功能完善的收納櫃。就像餐具櫃那樣，方便收納各種物品，包括大大小小的剪刀、鐵罐裝的大頭針和圖釘、捲尺、縫線、畫筆、各式用筆和墨水都能收拾得整整齊齊。工具箱、釣魚用具箱、玻璃瓶也很適合用來收納零碎的小物，而馬克杯架、有掛勾或吊勾的衣帽架則可以拿來掛東西。留言板或軟木板也很好用，可以把重要文件釘在上面，其他像是彩色繡線或容易不見的小東西，也可以掛在上頭。

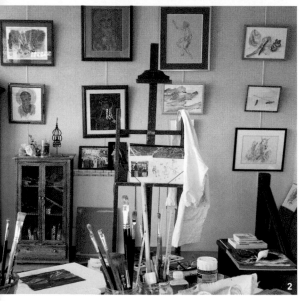

1、2 這間工作室位於高樓的頂樓，連接著外面的露台，陽光充足，還有足夠的地方展示作品，以及可調整的製圖桌，這是每一位藝術家的夢想。

3 注重實用性的工作室，基本款的鐵架、桌子，加上一把風格一致的椅子，搭配得很棒。

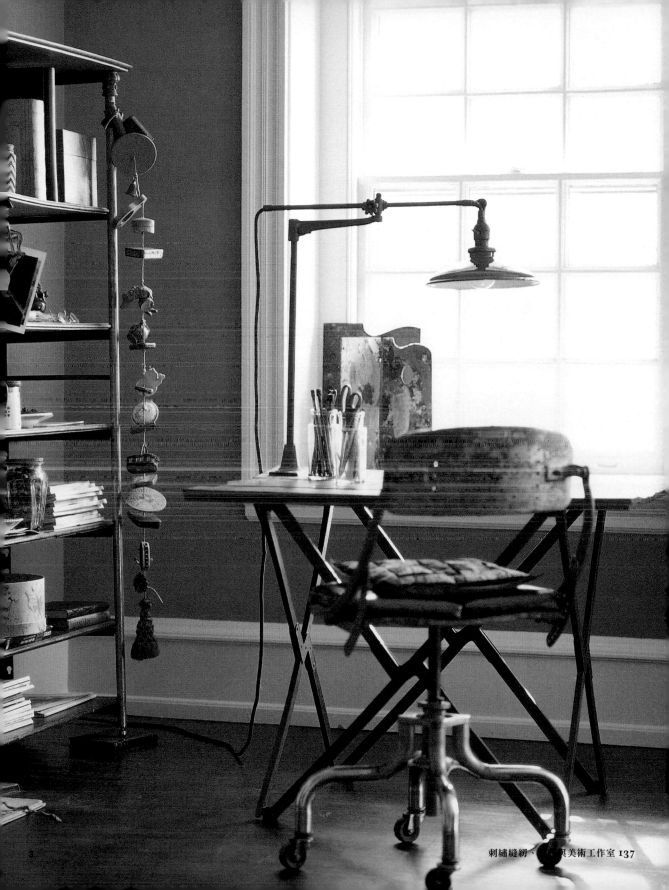

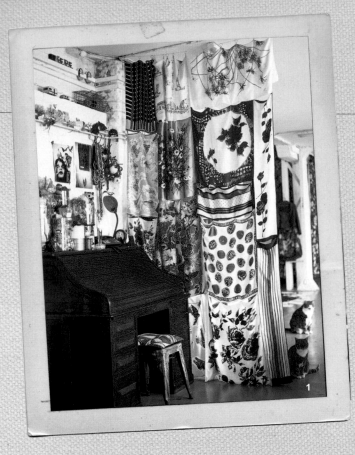

1

用喜歡的物品裝飾專屬領域

喬莫絲（Emily Chalmers）身兼作家、
造型師，和一家生意很好、位於
倫敦東區肖迪奇（Shoreditch）怪怪家飾店
卡拉望（Caravan）老闆。
她以前的住所，是在肖迪奇的
一間翻修倉庫，裡頭非常完美地展示了喬莫
絲融合居家工作與家庭生活的創意。

2

就和所有厲害的造型師一樣，喬莫絲對於美的事物、花樣和設計總是非常敏銳。而她的家就是一個活生生的例子，到處披掛著各種布料、羽毛，和各種美麗的小東西，例如大大小小的球和珠珠。「為什麼要把自己喜歡的東西藏起來呢？」喬莫絲說道。她說：「我喜歡懷舊的印花圖案，所以就把這些花布掛在牆上，這比把它們收在櫃子裡要好多了，而且也讓整個空間感覺舒適溫暖。」書桌上方的層架和其他地方一樣裝飾得花花綠綠，旁邊則用很特別的布簾和大空間相區隔，十幾條古董絲巾連接在一起，形成一大片非常有創意的掛布。絲巾布簾的另一邊是一組老舊的郵局分信鐵櫃，用來收納喬莫絲蒐集的古董布料。便宜嗎？是的。歡樂嗎？絕對。成功嗎？非常。

1 將工作區域和客廳其他部分，用十二條古董絲巾綁起來的簾子隔起來，這是結合展示與機能性的最佳示範。

2 桌子上方的牆面當成備忘記事板來用，所有的靈感都記錄在這裡。更高處的層架擺放了各式各樣的裝飾品與實用物品。

3 絲巾簾子的另一邊是一組二手郵局分信鐵櫃，原本是用來放信的格子，現在成了古董布料的家。

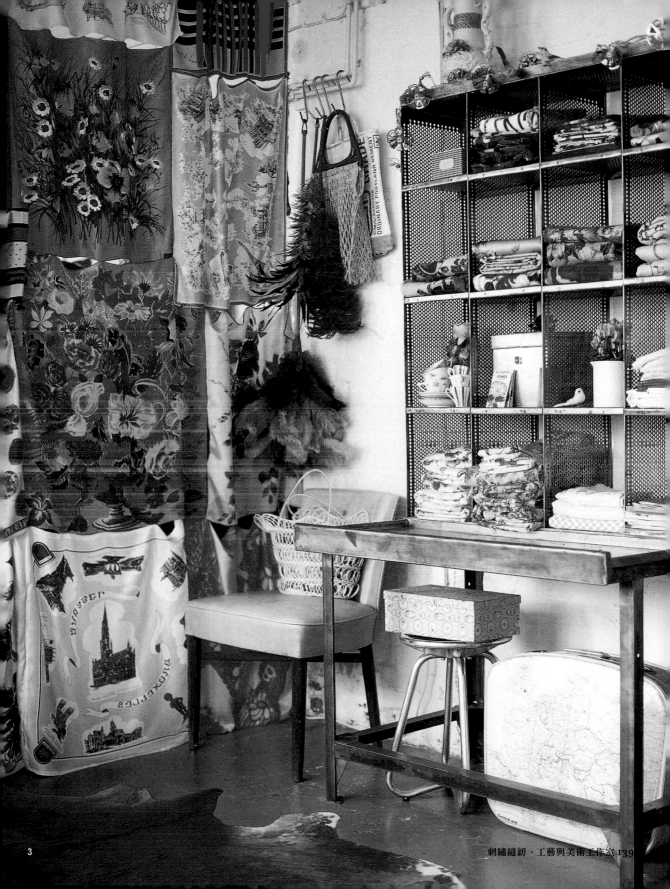

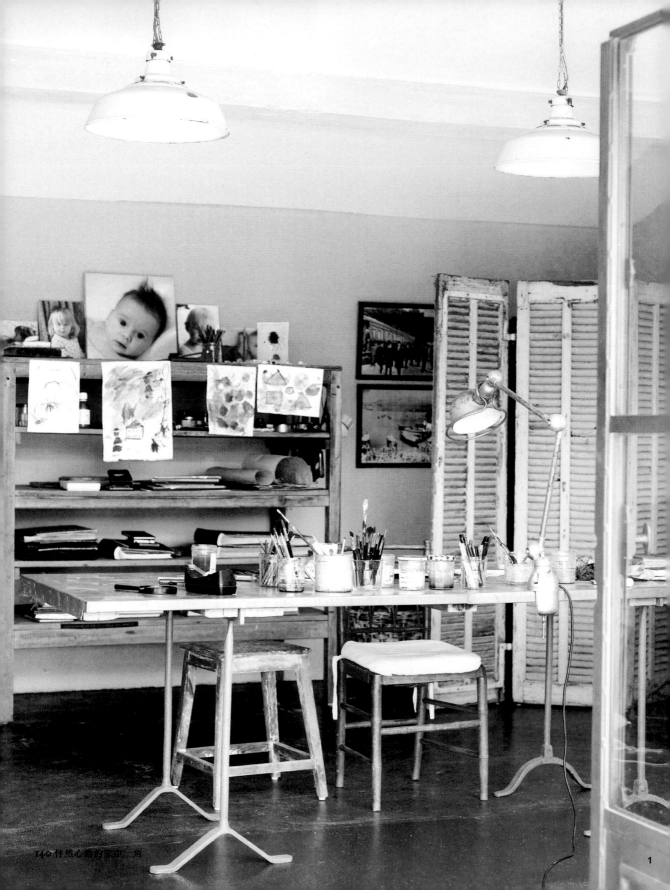

1

考量你需要哪些工具、應該放在哪裡,其實就是在規劃這個空間的秩序。

進行空間規劃前先釐清工作流程

當然,考量你需要哪些工具、應該放在哪裡,其實就是在規劃這個空間的秩序。創作的過程,無論是在畫架前繪畫、使用縫紉機縫製、手工刺繡,或是使用拉胚機製作陶器,都必須執行一連串特定的步驟才能完成。你當然會有自己喜歡的工作方式,但是在著手設計屬於你的完美工作室前,如果能將自己工作的流程列出來,釐清不同步驟的前後順序,思考是否有辦法更有效率、更為省力,那麼對於空間的規劃會更有幫助。這又再次回到了人體工學和所謂的黃金三角上,雖然在工藝美術的創作上,可能需要三個以上的工作檯。也要想想看你比較喜歡怎樣的動線,有些人喜歡 U 型動線,有些人喜歡直線,或是 L 型的空間。這是個人喜好、工作類型不同和習慣問題。

1 不一定要花很多錢才能打造一間工作室。像這間工作室,是用百葉屏風將工作區域劃分出來,使用非常便宜又有趣的家具。

2 就是這麼簡單,在這間全木造的閣樓中,窗戶底下擺了一張基本的摺疊桌,兩旁各放了一個金屬置物架。屋簷下的層板上放了一整排藍色古董玻璃瓶。

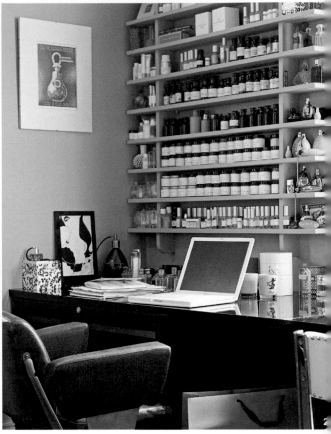

有些工藝，像是珠寶製作和捏陶，很明顯地不能在廚房或客廳這類家人進出頻繁的空間進行。不只是因為創作過程很複雜、精細，還有就是製作中的作品一般都要等到完成之後才能搬動。另外，所使用的工具設備，例如工作檯、大量沉重的設備、調整好的精密工具等，多半也需要一個永久、固定的放置場所。如果找不到房間做為工作室，那麼備用臥室或沒有使用的飯廳，也可以劃出一部分當做創作空間。只要花點心思，就能讓兩個空間不互相干擾，可以用個簡單的隔間家具，像是在天花板釘上橫桿，掛上一塊較有分量、鮮豔的麻布或帆布簾幕，或是漂亮的捲簾，這都是很好的辦法。

1 要把工作檯面下的收納空間隱藏起來，有個花費便宜、有趣又好看的方法，就是用一條簾子擋住底下的層架。

2 在調香室這個著重機能性的工作空間，工作用的瓶瓶罐罐整齊地排列在書桌上方的層架上，實用又美觀。

收納小東西的創意點子

創意的收納要從創意的櫥櫃開始,這個舊木櫃之前應該是用來儲存食物,原本是使用鐵絲網門片,現在把鐵絲網換成了條紋麻布巾。

■ 一般旋轉蓋的圓形玻璃保鮮罐很適合拿來收納線捲或鈕扣等小物,看起來又美觀。可以混著使用不同尺寸的罐子。

■ 使用對比色(混用不同顏色)的緞帶交叉裝飾的留言板和軟木板,不只可以用來黏貼備忘留言,把可以激發靈感的圖片或小物釘在上面也很棒。

■ 不用的活字印刷抽屜(分成許多小格的薄木箱),可以直立起來掛在牆上,小格子能夠收納很多東西,例如一瓶瓶的彩色墨水或是一盒盒的迴紋針。

■ 工具懸掛板(車庫裡用的那種)可以用來放置大件的創作工具,例如大小不同的剪刀。

■ 一捲捲的緞帶可以掛在狹長的金屬軌道或是窗簾彈簧線(咖啡廳簡便拉簾用的那種)上。

■ 拍賣常見的舊皮箱通常很便宜,有時上面還會有褪色的外國標籤,非常適合收納一段段的材料及對開的紙張。

■ 如果能幸運地找到直立的衣櫥、櫥櫃,那麼所有創作工具和材料的收納就能一次解決!

■ 書架也能產生新創意,把書本和漂亮的平底籃混搭擺放,籃子可以拿來裝紙張文件。

■ 各種鋼筆、原子筆、鉛筆等可以插在舊花瓶、水瓶或是漂亮的馬克杯裡,既好看又容易拿取。

■ 不要小看那種很普通的餐具攜帶盒,拿來裝常會用到的零碎小物非常好用。

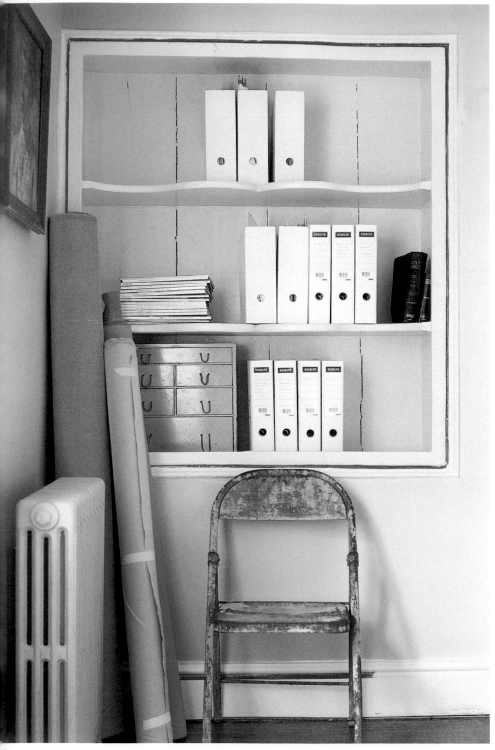

沒有比這裡更簡單的工作空間了。家具和用品都是挑選最基本、最實用的，但是整齊地排列起來卻讓整個空間顯得十分和諧。原本就有的壁龕改裝成有深度的書櫃，可以放置大檔案夾及一個小檔案櫃。成捲的材料堆放在角落，牆上的那幅畫是這個空間裡唯一的裝飾品。

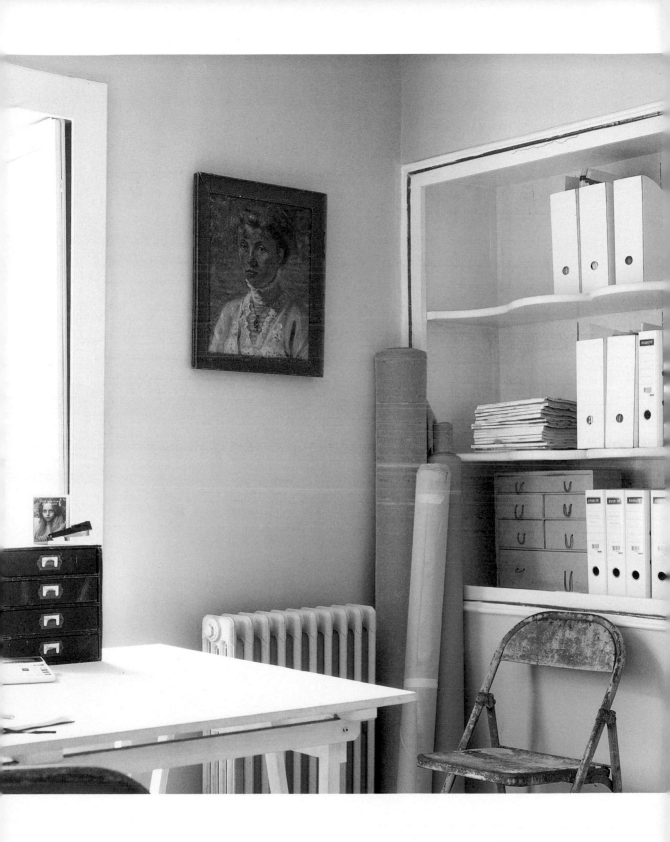

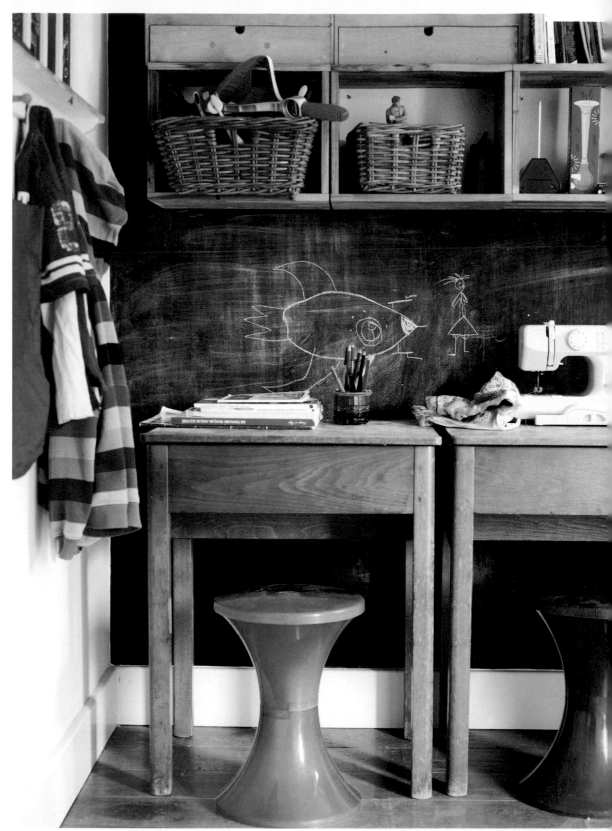

除了專業的工具之外，可能也會需要一些基本的家具，當然，這是看工作類型而定。每個人都會需要桌面或工作檯面，也許是可以傾斜的專業製圖桌，或者只是將一片舊門板搭在架子上。至於坐的地方，如果地板很平滑，一張舒服的旋轉椅會很不錯，可以讓你在工作室裡輕鬆地坐著移動。

1 可以寫功課也能做手工藝，這個劃分出來的工作空間使用了回收的學校桌子和黑板，既簡單又經濟。

2 製圖的工作需要精準的照明以及足夠擺放工具的檯面。充足的自然光搭配兩盞可調整式的工作燈，提供了加強的照明。

3 專業的畫室──在這個工作空間，相信靈感一定會源源不絕。有著寬闊的空間，要放幾個畫架都沒問題，輕巧的桌子當成可移動的收納平檯。除了上方的照明之外，再加上腳邊的長條窗戶透進來的自然光，讓室內照明十分平均。

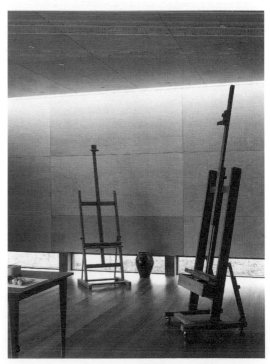

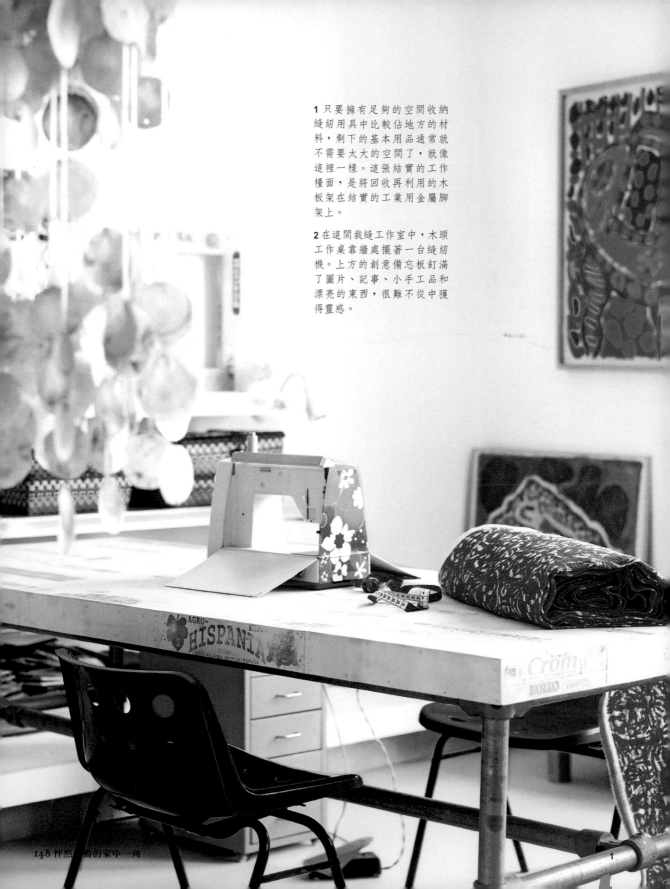

1 只要擁有足夠的空間收納縫紉用具中比較佔地方的材料，剩下的基本用品通常就不需要太大的空間了，就像這裡一樣。這張結實的工作檯面，是將回收再利用的木板架在結實的工業用金屬腳架上。

2 在這間裁縫工作室中，木頭工作桌靠牆處擺著一台縫紉機。上方的創意備忘板釘滿了圖片、記事、小手工品和漂亮的東西，很難不從中獲得靈感。

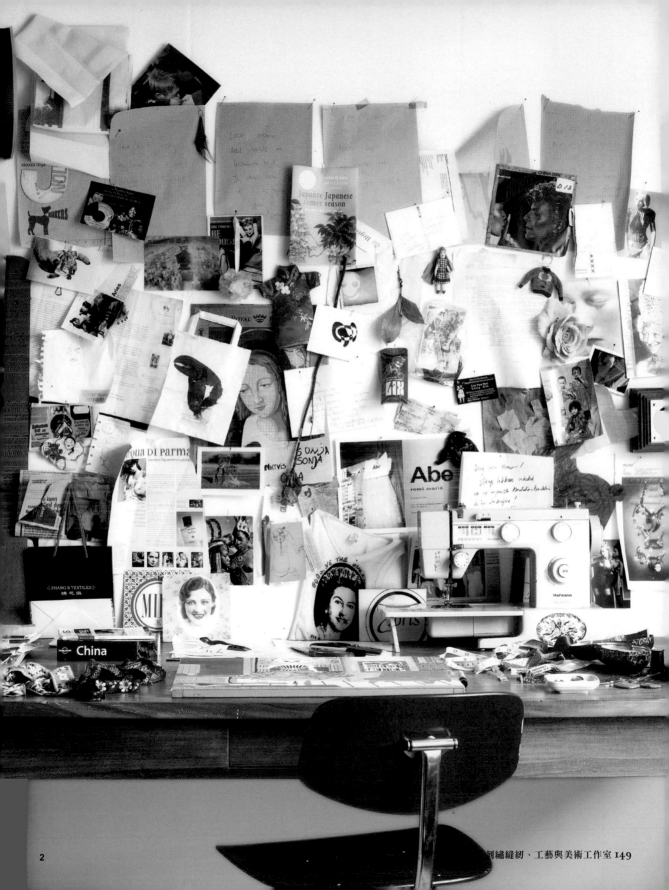

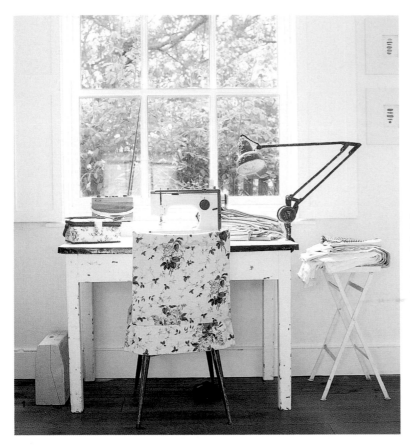

室內有自然光的話，條件就相當好，特別是從北方照射進來的自然光，很適合繪畫。

1 簡單又好用的縫紉工作區，一張能夠擺放縫紉機的桌子，椅背上套了漂亮椅套的簡單椅子，大窗戶提供足夠的自然光源。

2 雖然這個空間第一眼看起來似乎有點亂，但其實每一樣物品都有屬於自己的位置，而且取用起來十分方便。工作桌上方釘的布樣上面還繡了材料的來源資料。

選擇正確的地板是數一數二重要的事，創作用的工作室不適合長毛地毯，甚至連一般地毯都不該鋪。會用到黏土、顏料、針線、圖釘等的工作，都需要容易清理、維持整潔的地面，而不能像沙坑一樣，讓大頭針和其他可能造成危險的物品藏在裡面。木地板和磁磚都是不錯的選擇，也可以考慮使用亞麻地板，其主要成分為亞麻仁油、礦物顏料、木粉等，硬度高、耐磨，踩起來比石材溫暖，而且鋪上去後不會有太多縫隙，很容易保持清潔。

室內有自然光的話，條件就相當好，特別是從北方照射進來的自然光，很適合繪畫。如果家中唯一可使用的空間是在陰暗的地下室，那也沒辦法，只能用人造光去模擬自然光，還好現在的燈光技術很進步，已經可以很接近自然光了。當然，還要再加上可以調整的主要照明。

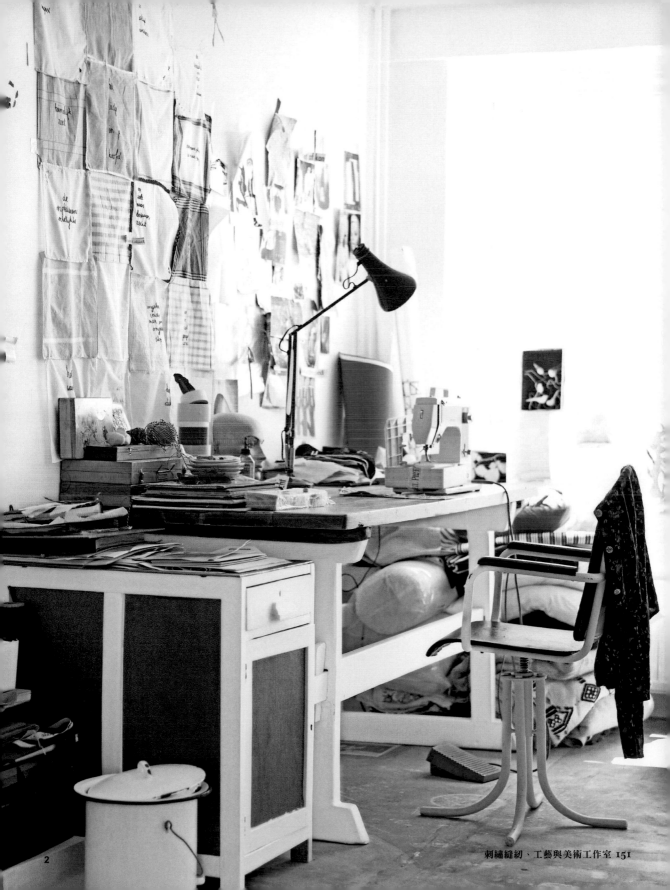

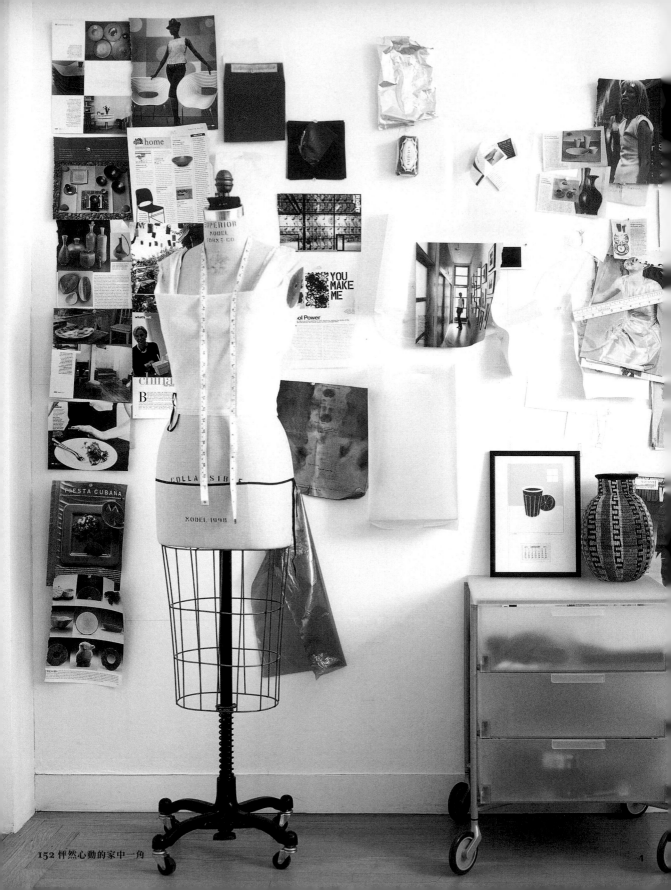

擁有一面可張貼資料、提升靈感的牆面或備忘板，是理想工作室的必要條件之一。

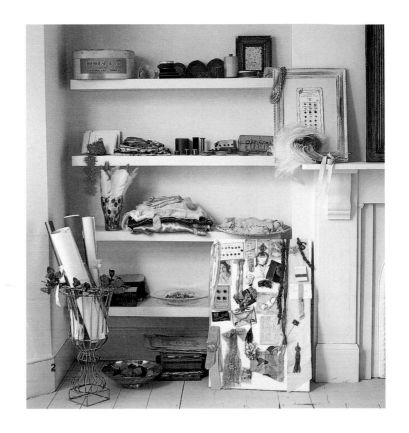

工藝工作室中通風很重要，尤其是會使用到噴槍或電氣工具時。若是沒有窗戶可以進行自然通風，那就要加裝抽風設備。

另一個喜歡工藝的人都必須注意的重點，就是室內要有水源。除了縫紉和編織，其他類型的工作如果能有個水盆或水槽可以使用就會方便許多。但若原本就沒有管線，重新配置的花費也不便宜，比較簡便的方法是利用水盆裝水，可能會有一點不方便，但有個專屬的創作空間總比什麼都沒有來得好！

完美的創作空間在擁有了所有必要的設備後，別忘了最最珍貴的一項元素──沉靜與安寧。雖然不可能完全無聲，但只要有一扇可以安靜而嚴實地關上的沉重大門，就能大幅隔絕聲響。

1 這個裁縫工作區中，擁有一塊理想的牆面可張貼布樣、參考照片和圖畫。可移動的模特兒人台和收納用品的推車櫃增加了許多彈性使用空間。

2 原本是壁龕的空間釘上了又寬又深的層板，所以難處理的大件物品，像是帽盒或精巧的金屬花盆等容器，便可以堆在上面。備忘板在這裡是做為工作記錄之用，每隔一段時間就會更新計畫的進度。

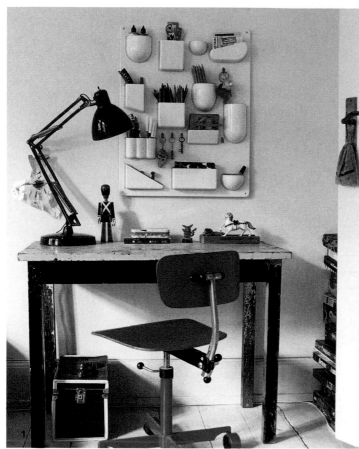

兒童和青少年的空間

可以給予孩子最重要的東西之一──尤其是大孩子,也許就是家中一個完全屬
於他、可以自由使用的私人領域。而且非常重要的是,要能布置成他們喜歡,
甚至可以激發靈感的樣子。即使兒童或青少年比成年人來得吵雜、胡鬧許多,
但他們的生活中還是需要一個有秩序的地方。

兒童和青少年的生活充滿了許多必須要做的事:必須把功課做好、必須把這個
或那個完成、必須上床睡覺、必須吃點心和午餐等。因此,一個屬於他們自己
的地方,就要能提供自由與空間去做自己想做的事情,放鬆、讀書、安置私人
物品,收納玩具和書本、紙張和顏料、CD 和 DVD、音響和電腦。所以,在設
計兒童或青少年的臥室時,「收納」是一項非常重要的考量元素。東西就是有

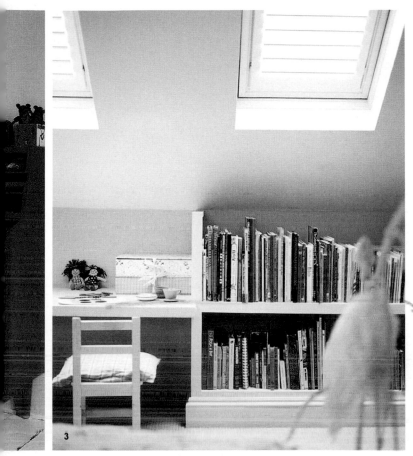

3

1、2、3
對於兒童房來說，收納當然是一項
重要的考量因素，而且必須要能讓
房間的小主人自行收納取用。衣服
掛勾不能太高，蠟筆和鉛筆放在書
桌旁，書本、小桌子、小椅子都必
須是小孩方便使用的高度。

那麼多，孩子還小的時候是玩具，長大了就換成一般用品，這還不
包括鞋子、衣服、運動用品等。最適合的收納系統是可調整型的，
也就是所謂的模組化設計，家具也要具備可擴充收納的功能。無論
是籃子也好、附腳輪的收納箱也好，只要是內容可以一目了然的收
納用品都可以拿來使用。

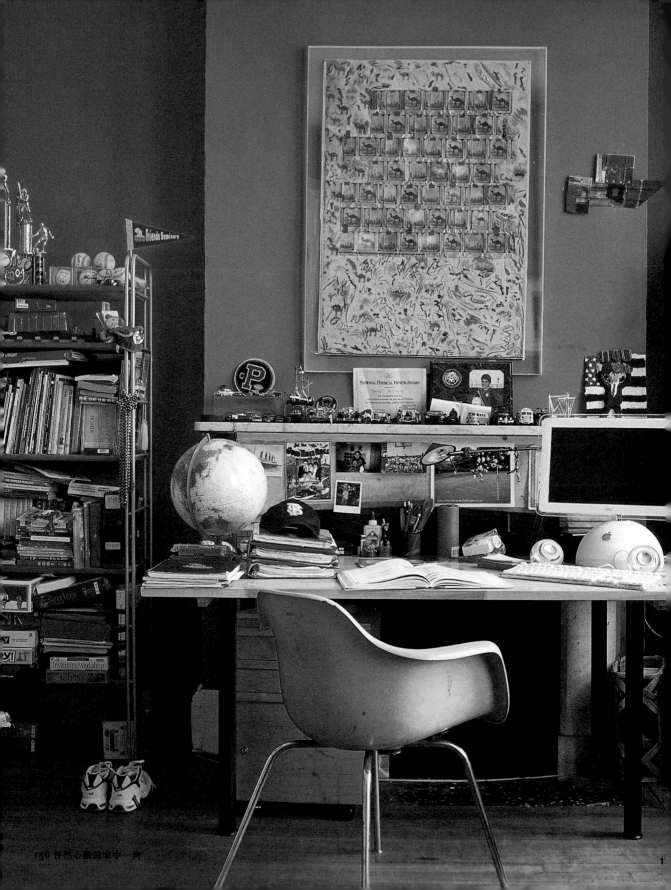

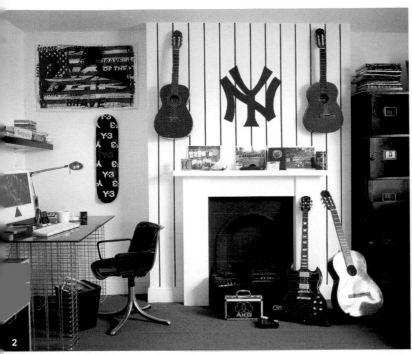

床鋪也能當成收納的工具，很多床架底下都附有收納抽屜，甚至高架床底下可以做成一張夠大的書桌加上書架，變成一組完整的家具。

每個孩子，不論是兒童或青少年都需要一張書桌。最好是房間裡有專屬的工作空間，不是拿來做功課，就是拿來畫畫、做模型或打電腦。這些活動都需要一個大工作檯面，可能的話，上方還要有開放的層架。更進一步，底下可以加上收納空間。若空間許可，架子應該要可以調整大小，配合不同興趣嗜好的需求，以及孩子成長的體型作調整。如果孩子碰不到架子就不會去用，也就不會去收拾了。

照明也要和房間裡其他的裝潢一樣可以調整，床邊和工作區域可以使用閱讀燈和工作燈，不過其他地方應該要使用背景照明，營造出輕鬆安穩的氣氛。

1 如果房間裡有很多東西，那麼顏色就是一個很好的統合工具。壁爐所在的牆面漆成了鮮豔的藍色，將書櫃、收納架、活動邊櫃和書桌用一種巧妙且和諧的方式搭配在一起。

2 這個小小的空間可以用來工作、讀書和發呆。擁有足夠工作檯面的書桌加上舒服的椅子、樣式基本但容量極大的儲物櫃、音響，還有展示吉他與揚聲器的空間。

3 一間成熟的、大人的工作室，一點都不幼稚。不過看到工作空間上方層架上那排熟悉的老朋友，就可以知道童心依舊存在。

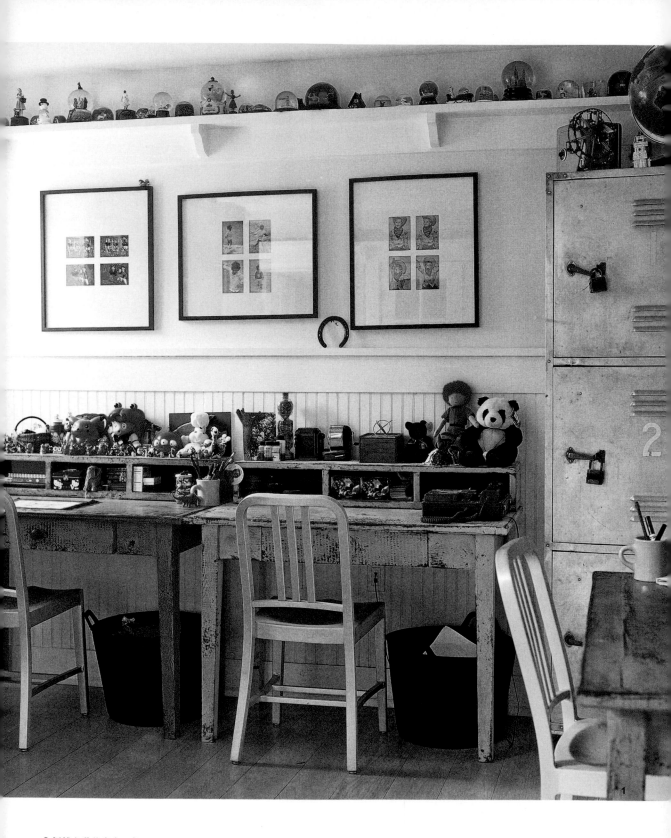

設計原則

工作檯面的設計準則是堅固性要高過設計性，應該說其實沒有理由不能兼顧才對。如果房間比較小一些，那麼鎖在牆上、不用時可以放下來的桌子會比較適合。

活動的電腦工作站對於青少年的臥室來說是另一項實用的選擇，通常有著鮮豔的色彩，並附有腳輪，螢幕、數據機和其他設備都可以放在上面，不會佔到其他空間。

最好的地板選擇則是不怕打翻這、弄破那的那種，弄翻飲料和食物可是一點都不好玩。比較好的選擇是貼皮木地板，或是其他表面不怕刷洗的地板，然後鋪上可清洗的大塊地毯。

兒童和青少年都會想要保有隱私，而大人也不希望太吵，但孩子房間裡，電視、音樂等的噪音是免不了的，所以在設計青少年的房間時，可以考慮一些不會太顯眼的隔音設備，譬如厚重的窗簾或厚實的門扇，他們有了隱私，父母才有了清靜。

1 這是一個多人能同時一起讀書、娛樂的空間。桌椅都放在靠牆的位置，而物品和工具則擺在其他地方。

2 在一般人的工作空間中，不需要太多的裝飾。這裡主要的活動就是工作和音樂，所以光是牆上一張突出的掛畫就很能彰顯個人風格，同時讓青少年的房間多了一點趣味。

3 嵌入式的書桌，加上分隔成不同大小收納格的架子，只要運用一點點創意，房間裡的小角落也能變成很不錯的工作空間。

新潮的家居空間

在倫敦的巴特西地區（Battersea），
一棟格局凌亂、有著高高天花板和
窗戶的維多利亞式大型學校建築，
近幾年來被改造成倫敦最
富有想像力的公寓。

其中一間是由博伊德（Michaelis Boyd）所
設計，他的作品充滿了「空間」、「流
動」和「光線」的概念。博伊德在這裡打造了
一個青少年的天堂兼避難所，一個獨立而新潮
的設計空間，讓三個孩子能在這裡工作、休息、
玩耍。挑高的空間做成夾層屋，並用矮隔間牆
將床區分開來，而不是做成獨立的臥室。下層
則是共用的空間，有大桌面和許多書架，可以
在這裡寫功課、讀書。讀書區之間的連通圓窗
代表著安靜之餘仍可以有人陪伴。同樣重要的
是，這個空間裡到處都是可以坐下來看書或是
用來放鬆靜思的安靜角落。

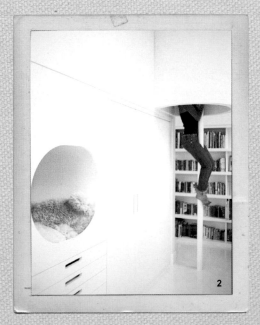

1 樓中樓的上層沒有做成單獨的臥室，
而是運用彎曲造型的矮隔間牆將三個小
孩睡覺用的床區隔起來。

2 從樓上的睡覺區到樓下讀書休閒區最
簡單的方法，很明顯地就是順著滑竿滑
下。還有比這個辦法更酷的嗎？

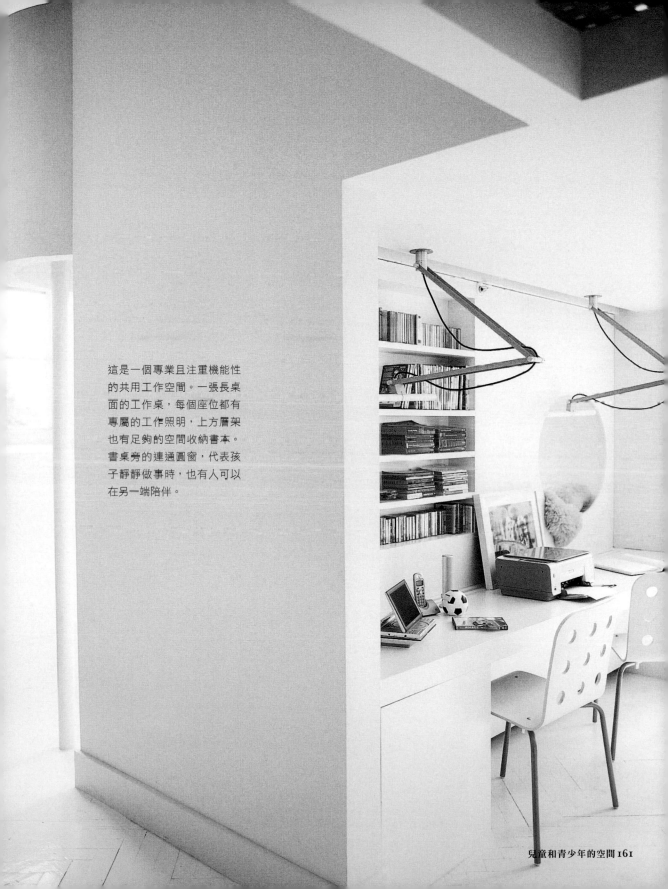

這是一個專業且注重機能性的共用工作空間。一張長桌面的工作桌，每個座位都有專屬的工作照明，上方層架也有足夠的空間收納書本。書桌旁的連通圓窗，代表孩子靜靜做事時，也有人可以在另一端陪伴。

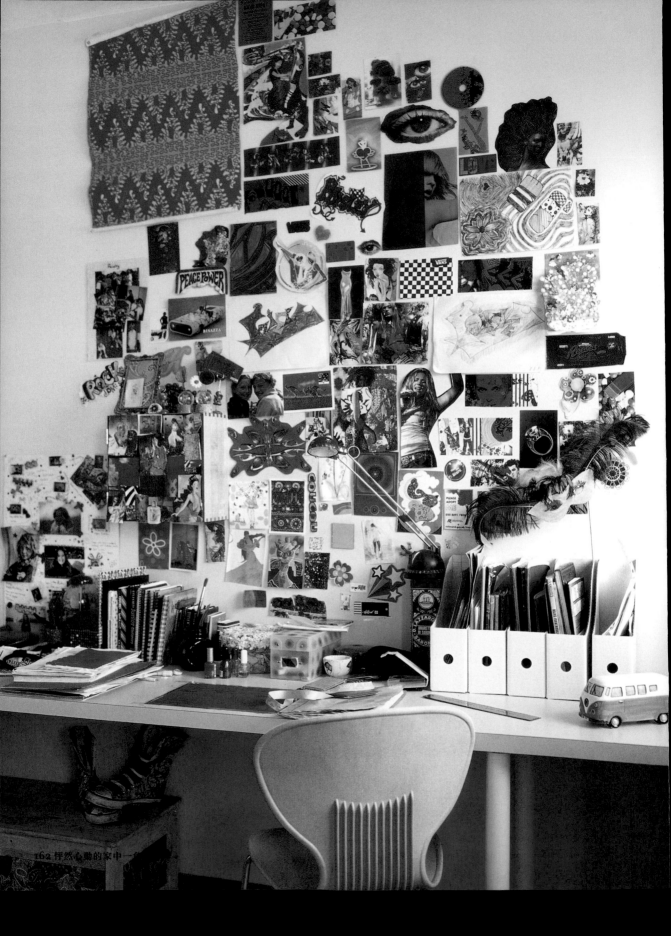

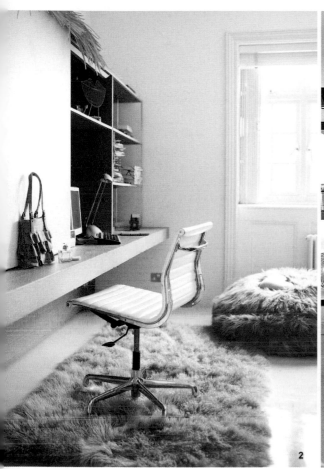

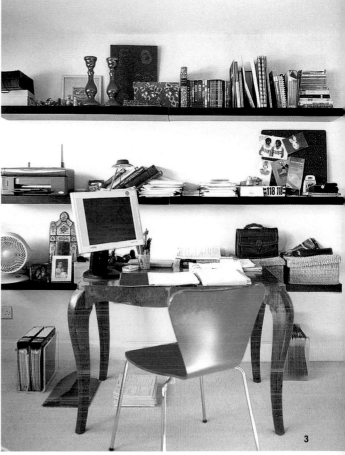

1 簡單至上的完美工作空間，桌面上方貼
滿了豐富色彩與創意的各種靈感素材。

2 將壁爐一邊的壁龕巧妙地做成了櫃子，
底部層板延伸過來的部分可以當成桌面。

3 開放式層架可以收納所有的物品，搭配
上一張緊鄰著層架的造型桌。

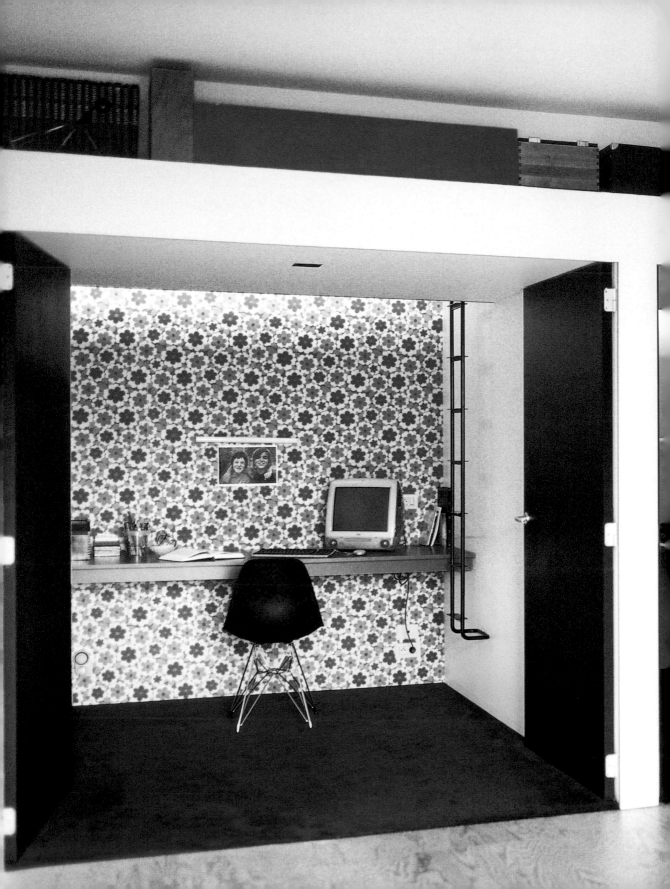

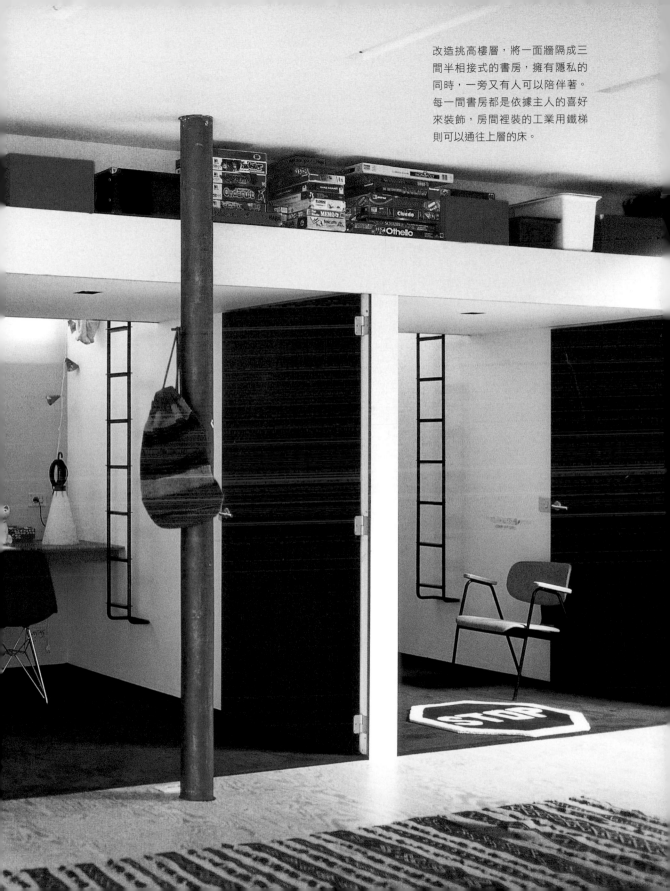

改造挑高樓層，將一面牆隔成三
間半相接式的書房，擁有隱私的
同時，一旁又有人可以陪伴著。
每一間書房都是依據主人的喜好
來裝飾，房間裡裝的工業用鐵梯
則可以通往上層的床。

CASE STUDY HOUSES